张宇辉 著

Research on Beauty
Painting of Tang Dynasty

唐代仕女画研究

辽宁美术出版社

北京语言大学出版基金资助

前言

关于唐代仕女画形象的形成，其研究对象主要包括敦煌莫高窟、榆林窟等在内的重要代表性文化。对此展开的深入研究作为文化精神与"一带一路"的倡仪提出相呼应，具有重大的文化意义。包括仕女画在内的中国传统工笔人物画作为中国人精神和文化的一种艺术表现方式，随着社会文化不断的发展而演进，针对中国人物画这样的发展过程，唐代仕女画作为研究中国传统工笔人物画的重要部分，通过对其相关作品的风格样式和绘画技法进行分析，并将其放在整个美术史大的断代发展中探讨，可以让我们对其发展特征和断代时间有一个宏观把握，这对我们中国传统人物画的学习有着重要的意义。

中国历史上每一个时期的文化特征都会对艺术家的创作思想和中国人物画的风格表现、题材样式、画面人物精神风貌形成产生影响，但中国人物画的风格变化又并不完全随时间断代的变化而变化。中国人物画风格特征有其自身的特殊性，并且深受中国

文化思想的影响。本书将主要从相关朝代文化传承发展、社会文化背景和人文精神面貌等因素对唐代仕女画的艺术创作语言生成的影响来研究唐代仕女画绘画面貌及美术现象的成因。研究绘画语言特征及绘画表现技巧的同时，对本书所列代表性仕女画的创作背景及当时社会文化生活环境给予相应诠释。

当我们将时间线素的历史断代和中国仕女画风格演变结合起来进行综合分析时，我们应该始终意识到中国人物画不变的精神，同时我们要明确仕女画历史发展的逻辑脉络，兼顾各个时期发展的自身特征。这样使我们能够比较客观地认识中国人物画的本质精神和艺术风格因素产生的原因。

本书以唐代仕女画面貌形成为主要研究目的，将对仕女画面貌形成有影响的画家及可能因素进行关联性分析。通过对相关朝代人物创作和绘画理论的影响，具有代表性的仕女画和初唐、盛唐、中唐、晚唐代表性绘画、壁画的绘画表现语言生成因素的分

析，研究唐代仕女画总体画面语言发展及其成因。

已有不少学者理论家对唐代仕女画进行研究，本书在前人研究基础上结合作者多年教学实践经历及自身作品，将实践与理论相对完整结合，对相关仕女画的绘画语言表现及图像研究进行进一步详细研究，对教学实践研究中已经出现和可能出现的相关问题进行记录分析，对唐代仕女画整体面貌成因有一个相对完善可信的研究论述。以时间为基本脉络，从创作背景和人文精神发展两方面出发进行阐述，并以再现方式对原作进行绘画表现语言及材料技法研究。

本书在前人研究的基础上，将中国画的创作实践与中国画理论相结合，根据真实教学案例对经典作品进行分析，涉及仕女画的绘画表现语言、历史人文背景、审美特征及修复制作，等等。再现画家创作过程的同时，分析其绘画表现手法。望本书能够为读者的传统绘画艺术学习和绘画理论研究提供有益的参考。

目录

第一章

仕女画的产生

第一章　仕女画的产生

第一节　仕女画简介

"仕女",古代早期指男女二者,为两个并列名词。最开始为"士",《诗经·郑风·溱洧》:"士与女,方秉蕳兮""维士与女,伊其相谑,赠之以勺药",由此可知,在当时"仕"与"女"是不同概念。至于"仕女"最初记载则始见于《宣和画谱》中,徐崇嗣的《采花仕女图》和黄居寀所作《写真仕女图》。在《古今画鉴》中,元代评论家汤垕总结了以前各代仕女画家的成就,仕女画这一特定名称直至元代才被确立。作为工笔人物画的分支,"仕女画"在特定历史背景下衍生而来,其艺术价值在中国传统工笔人物画研究及中国美术史中的地位尤为突出。唐以后,历代画论将"仕女画"作为一个独立画科予以论述。

中国画在产生初期不分科,随着绘画发展所表现题材的不断丰富,绘画分科随之产生。战国时期帛画的发现,证明当时工笔绘画的手法和材料语言的运用已经基本形成,这为后来工笔绘画的发展奠定了坚实的基础。220 年,曹魏建国。魏晋南北朝是一个动荡纷乱的时期。这一时期朝代更迭,士族制度盛行,民族融合与矛盾并存。战争、权斗、割据以及朝代的更替使人感到世事与生命的无常,促进了人们对于生命的思考,思想异常活跃。随着人们自我意识的觉醒,艺术自觉随之发生,就是在这样的时代,中国艺术审

美观念逐渐确立。

　　这一时期的人物画题材内容丰富，且绘画分科日渐明晰，中国画的表现手法已经基本成型。出现的著名画家有曹不兴、戴逵、顾恺之等人。曹不兴，吴兴人，"吴时事孙权"，他被后世称为中国"佛画之祖"；其后人：西晋时人卫协，师法曹不兴，有"画圣"之称。

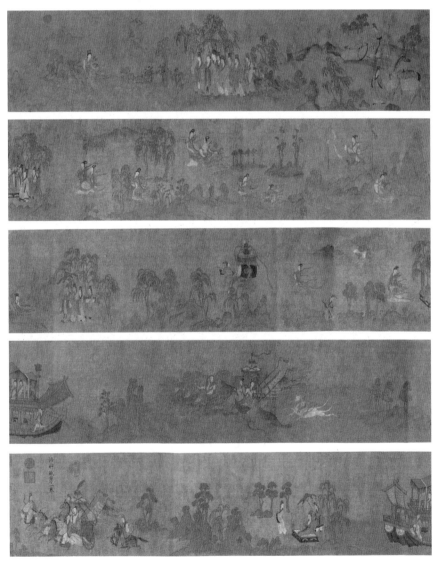

洛神赋图卷，东晋，顾恺之（宋摹本），绢本设色，故宫博物院藏

砖画竹林七贤与荣启期（拓片），南朝，青砖模印，南京博物院藏

列女仁智图卷，东晋，顾恺之（宋摹本），绢本淡设色，故宫博物院藏

戴逵，东晋画家、雕塑家。从戴逵的记录我们可以印证中国画的绘画语言和雕刻语言的影响互渗，我们也就不难理解画像砖和画像石造像对于中国人物画线造型语言的影响。顾恺之（约345—409），晋陵无锡人，我国第一个画家兼美术理论家，当时人称"三绝"——才绝、画绝、痴绝。从传世的《女史箴图》《列女仁智图》《洛神赋图》，我们可以对顾恺之的画风有所了解。曹仲达创"曹家样"，后人称其人物画中衣纹

之描绘为"曹衣出水"。还有杨子华《北齐校书图》图像的留存。在甘肃嘉峪关发现有魏晋墓砖画，使早期人物画放逸的写意形态得以展现。

东晋顾恺之《论画》云："凡画，人最难，次山水，次狗马，台榭一定器耳，难成而易好，不待迁想妙得也。"可见魏晋南北朝时期对于人物画的思考和重视。"以形写神""迁想妙得"等绘画理论的提出体现出当时审美思想及绘画思想的发展。值得一提的是谢赫"六法论"的提出成为中国绘画理论思想初步成熟的标志。其中"气韵生动"的提出对包括仕女画在内的中国人物画影响深远，成为中国人物画艺术表现的追求。而"仕女画"作为唐代工笔人物画中极具代表性的绘画题材，其自身的女性题材魅力在古代男权背景

人物龙凤帛画，战国，绢本墨绘，湖南省博物馆藏

下传统工笔人物画中独树一帜。早在秦汉时期就已经
出现以女性为绘画题材的早期"仕女画"雏形作品,
著名的战国《人物龙凤帛画》便是早期精品的代表。
东晋代表画家顾恺之经典之作《洛神赋图》更为接近
"仕女画"。其原作整体采用长卷式横向构图将多个
个体构图组合起来,打破时间和空间的局限性,画面
整体情节具有连贯性。顾恺之的"春蚕吐丝"线描表
现将战国以来的"高古游丝描"发展完善,为工笔人
物画奠定了坚实的基础。值得注意的是在《洛神赋图》
中可以看到中国绘画当时的薄弱之处,即造型比例不
够合理,存在头大腿短的不对称之病,当然后来在隋
代得到纠正,本书将在后文进行详述。顾恺之的《洛

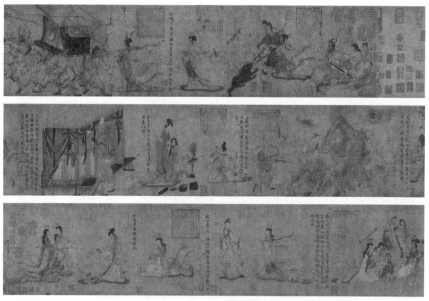

女史箴图卷,东晋,顾恺之(唐摹本),绢本设色,英国不列颠博物馆藏

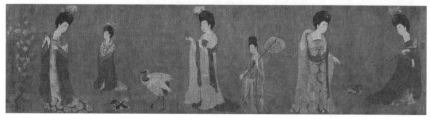

簪花仕女图卷,唐,周昉,绢本设色,辽宁省博物馆藏

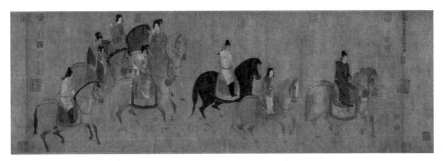

虢国夫人游春图卷，唐，张萱（宋摹本），绢本设色，辽宁省博物馆藏

神赋图》和《女史箴图》中的女性面容俊俏、服饰精致、设色富丽、令人叹服。明代詹景凤评顾恺之绘画"精古而雅秀""妇人衣饰金装极精丽，使人目骇心惊"，这种画风对隋唐敦煌壁画产生了深远影响。进入唐代后，大唐文化自由包容的气度让绘画得到大发展。自公元581年隋朝开皇元年到公元907年后梁代唐的数百年间，是中国文化艺术空前繁荣时期。道教成为国教，与儒教和佛教"三教合一"，成为社会思想的主导。绘画艺术自身概念和绘画的本体得到了空前的认可。绘画的法度和创作思想在开放自由的文化环境下得到了空前的发挥结合，这是作为主导的中国人物绘画真正成熟独立的里程碑。由于这一特殊的时代背景，女性地位与以往时代不同，得到不同程度提高，"仕女画"得以推动与发展，向人们展示了当时上层社会妇女闲逸的生活及其复杂的内心世界。

唐代仕女画是中国传统人物画的高峰，以张萱、周昉为代表的一批"仕女画"画家创作了《虢国夫人游春图》《簪花仕女图》等千古名作。

人物画发展的连续性往往是通过画家之间的师承关系表现出来的，本书在此对魏晋直至唐的一系列画家师承关系及隋人物画发展背景做简单梳理，作为此次研究背景。据张彦远叙述，这样的师承关系主要是从魏朝曹不兴开始，下接西晋南北朝的卫协、顾恺之、张僧繇、杨子华、陆探微等，再到隋代展子虔、郑法

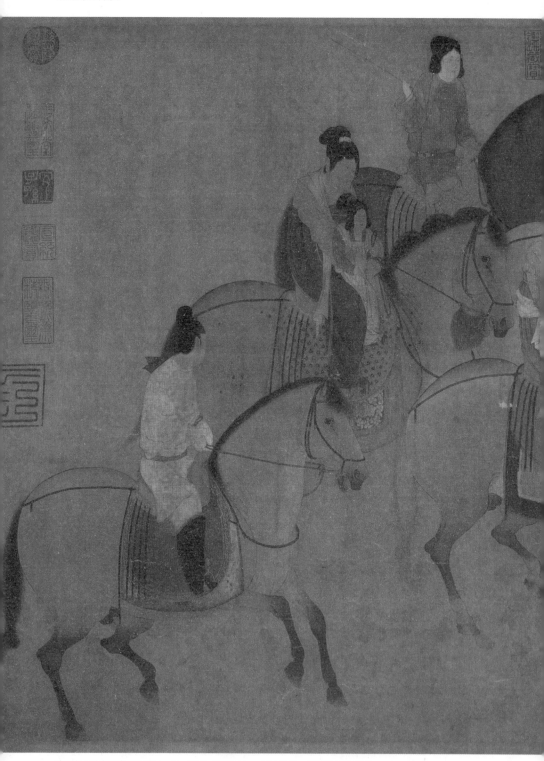

虢国夫人游春图卷（局部），唐，张萱（宋摹本），绢本设色，辽宁省博物馆藏

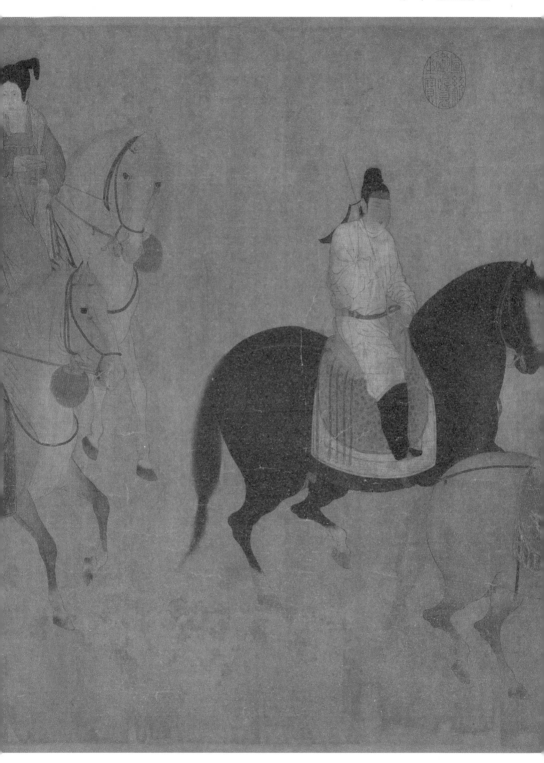

士，直至唐代阎立本、吴道子、卢楞迦，由此连接而成的人物绘画发展脉络显得更加清晰，连续性也显得更加完整。对于师承关系，张彦远做了"各有师资，递相仿效，或自开户牖，或未及门墙，或青出于蓝，或冰寒于水，似类之间，精粗有别"的总结，表明师承关系既有"递相效仿"的延续性，又有"青出于蓝"的超越性，同时也具有"未及门墙"的滞后性。

第二节　隋朝人物画发展背景

据载，隋炀帝曾派遣使者到海外"访求异俗"，而当时倭国和波斯也遣使来中国，朝贡"方物"，学习佛法。不仅如此，隋炀帝还亲驾巡视西域诸藩各国，所到之处"焚香奏乐""歌舞喧噪""张扬武威"，"以示中国之盛"，从而使"蛮夷嗟叹，谓中国神仙"。隋朝人物画发展承南北朝余脉，但总体人物画家艺术成就有限，前承南北朝后为唐代绘画前序过渡。这一阶段代表人物画家有展子虔、董伯仁、郑法士等，这些人物画家集成并保留了南北朝绘画传统，为唐代人物画兴起和繁荣奠定了重要艺术基础。郑法士承袭张僧繇画风，对阎立本产生了直接影响。孙尚子则"师模顾陆"，对妇人描绘"亦有风态"，唐裴孝源《贞观公私画史》载："美人诗意图一卷……孙尚子画"，可见孙尚子对唐代仕女画产生重要影响。张彦远对此做总结性评论："各有师资，递相仿效，或自开户牖，或未及门墙，或青出于蓝，或冰寒于水，似类之间，精粗有别。"表明隋代人物画发展虽取得一定艺术成就，但整体来看却是良莠不齐，未能达到很高水平，只是唐人物画发展的前序阶段。

郑午昌曾言："展子虔自江南至，董伯仁自河南至。""南北朝以来南北趋异之画风，至是因政治区域之统一，君主专制之撮合，遂相调和。"可见隋代

政治上的统一促进了南北文化的交流，但在隋初，统治者对艺术认知具有局限性，提倡"屏黜轻浮，遏止华伪"，对南朝文艺传统排斥抵触，隋中后期才有所改观。据《历代名画记》记载："隋帝于东京（洛阳）观文殿后起二台，东曰妙楷台，藏自古法书，西曰宝迹台，收自古名画。"隋代统治者对文艺爱好可见一斑。唐承隋制，在极为昌明的政治氛围和条件下，将重文崇艺的风气推向了极致。

与展子虔以意境美见长所不同，郑法士所代表的人物画通过造型表现、线条运用的风骨美取胜，不仅表现于外在的典章制度，也表现为内在的精神感受和认同。唐代于郡赞颂开元、天宝"文明"："国家受命，焕乎文明，开元、天宝，于斯为盛。"赞颂之词不是随意偶发，完全是出自内在的精神感受和认同。他们不再是将现实作为超越对象，而是热衷于现实，在现实繁华中托起幻想和热情，在现实的昌明自由的土壤中直接获得积极进取的精神动力和艺术灵感。李嗣真评价郑法士时说："气韵标举，风格遒劲。"郑法士沿袭张僧繇衣钵使其在隋代"独步"一时。郑法士人物风骨美以张僧繇笔调为基础发展而来。据《历代名画记》记载："丽组长缨，得威仪之樽节；柔姿绰态，尽幽闲之雅容。至乃百年时景，南邻北里之娱，十月车徒，流水浮云之势。则金张意气，玉石豪华，飞观层楼，间以乔林嘉树，碧潭素濑，糅以杂英芳草，必暖暖然有春台之思，此其绝伦也。"郑法士人物画面壮观，从宫廷到民间、亭台楼阁到自然景物，千姿百态，极尽其能，几乎尽收笔下。除艺术驾驭才能，郑法士还通过自然景色彰显人物情态、壮观场面及画面气势。

第二章

唐朝仕女画风格演变

第二章　唐朝仕女画风格演变

第一节　隋仕女画形象分析及对唐仕女画形象影响

真实品格是隋唐人物画的一个鲜明特点，在墓室壁画中表现尤为明显。徐敏行夫妇墓室壁画局部图所示，图中仕女面部五官虽已模糊不清，但仍可见其形貌和衣装线条勾勒虽十分简括，造型却异常生动。无论是仕女转头间的相互交谈，还是程度不一的看似俏皮的抬脚前行，都将笔简形略的作品画面表达得精妙而完整。头部与身体姿态之间所形成的转折关系也被微妙地刻画出来。整个画面洋溢着真实浑朴的气息。隋代壁画与唐代壁画相比形式上还不够成熟，却很有意味和真实感，带有汉木板、汉竹简人物画的遗韵与风采。

隋朝虽是一个短命王朝，但孕育出属于其特有的服饰和发饰文化，成为中国社会文化史上的一个重要朝代，也是文化史上重要的承上启下阶段。唐朝沿袭了其政治制度、文化，社会特征也与其基本相似。隋朝虽只有短短三十八年的统治时间，但无论是从政治、经济、文化还是生活习惯上来看，对中原地区的影响都是十分重要的。从当时的文化发展水平繁盛程度可看出其对后来唐朝三百年的深远影响。张僧繇是这一时期的仕女画大家代表，其仕女画总体风格是面短而艳，这也是隋朝整个时期仕女画的基本风格。张僧繇的仕女画对当朝社会的世俗化审

美标准有了艺术性质的概括，这是六朝以来所形成的瘦骨清像风格所没有突破的。

菩萨形象在洞窟人物造型中出现最多，其代表了当时绘画艺术发展水平，虽现已无隋代仕女画作品流传，但敦煌壁画中的女性形象为研究隋代仕女画及其对唐代仕女画影响提供了佐证。故本书以菩萨形象及供养人形象发展变化为代表来讨论隋代人物造型对唐人物形象尤其是仕女形象形成的影响。

从第 394 石窟及第 276 石窟菩萨形象来看，以面部较圆、额头饱满，庄严慈祥且敦厚温柔为主要形象特征。上身多为半裸，披巾长垂，赤脚，简单典雅，在恬静中女性化程度日趋明显，中国式菩萨形象已经形成。隋代以前菩萨多以男性形象出现，隋代以后女性形象居多，可见从隋代开始为取悦世人，符合观赏性，菩萨形象世俗化、女性化。虽是佛像，但从中可以看出仕女画风格转变的影响，人物画的属性开始由

菩萨与迦叶，隋，石窟壁画，莫高窟第276窟南壁西侧

备骑出行（之一），隋开皇四年，墓室壁画，徐敏行夫妇合葬墓室西壁中部

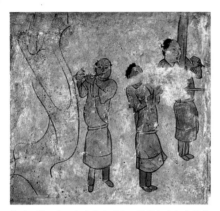

伎乐，隋开皇四年，墓室壁画，徐敏行夫妇合葬墓室北壁左边

供养人与牛车，隋，石窟壁画，莫高窟第62窟东壁北侧下层

教化逐渐向欣赏性转变。菩萨形象比例趋于合理，北周头大腿短的比例不称之病在此得到纠正。而隋代出现的"S"造型的菩萨也展现出这一时期对人物造型体态的把握日渐成熟。女性作为美的化身，也是温柔慈悲的代表。隋代，菩萨由前代形象以男性为主转而以女性形态为主，体现了对观赏性的追求与审美变化。技法上采用典型的中原晕染法，即先在人物肌肤上涂一层浅淡的肌肤色，在画面半干的状态下在面颊上做团形晕染，然后沿着额头发际线染至下巴、耳郭、颈部，胳膊也相应染一笔。隋代后期人物像晕染打破了早期中规中矩的晕染方法，笔意稍带写意之感，在人物的眼睛、脸颊、下巴、额头等部分施行渲染，依势而行，丰富了视觉效果。而这与张萱所喜爱的画仕女"朱晕耳根"从而衬其丰腴白嫩面部的手法有些相似。对此已无法确切考证张萱此种艺术手法到底是完全原创还是借鉴，但可以肯定的是第394石窟的中原晕染法和后期此种晕染法的盛行及成熟对后来唐朝张萱对此手法的掌握及运用肯定是具有影响的。隋朝已展露写实传神的艺术倾向，在外来艺术传入的情况下突破束缚，逐渐形成本民族的艺术风格，中原晕染样式的完整独立显现便是其中之一。关于线描部分，隋代线描已有

多种变化，不同物象有不同线法，细节富于轻重缓急
节奏变化而不仅仅停留在线条一般的粗细变化之中。
在强调人物形体结构的同时，注意突出人物的神韵。
兰叶描是隋朝中晚期的主要线条，工整之中流露出灵
动、豪放之气，带有写意意味，将线条美发挥到极致。
无论是菩萨像还是供养人形象，从中我们都可以窥视
到这一时期在西域与中原风格的交织影响下，写实技
能进步很大，逐渐形成了自身清丽素雅的面貌；另外，
也表现出隋朝在绘制技法等方面进入一个新的阶段，
这也为唐代人物技法方面的提升奠定了基础。

　　莫高窟第 390 窟女供养人没有做肖像处理，但从
中可以看出其脸形饱满，身形窈窕清瘦。虽是简率的
供养人形象绘制，但艺术表现力上的追求却没有被放
弃。在服饰与色彩变化上可以看到画家在力求变化与
突破上所做的努力，显示出一定的韵律美与装饰美。
隋末唐初，女供养人的形象发生了一些变化，女性体
态造型更加妩媚，服饰上吸取了一些胡服元素，为隋
朝向唐的过渡奠定了良好的基础。隋末唐初的第 389
窟女供养人脸形圆润，前两人身着方领窄袖敞衣、内
系长裙、双手捧一莲花，后两人持一长茎莲花、穿交
领宽袖衣、系长裙、披长巾、袖手，这种外衣略加缩小，

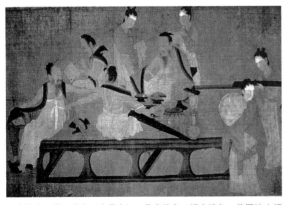

北齐校书图卷，北齐（宋摹本），作者佚名，绢本设色，美国波士顿
美术馆藏

古帝王图卷（局部），唐，绢本
设色，美国波士顿美术馆藏

单独穿着，用钿镂带束腰，即已近似唐初所流行的"胡服"新装。从女供养人造型变化可发现，早期女供养人形象简单，略显程式化，面貌基本没有肖像化处理，面相由清瘦转向圆润丰腴。到了隋末唐初，女供养人神情姿态及服饰装扮都开始得到注意刻画，女性体态更加妩媚多姿。隋朝作为中国艺术向成熟辉煌阶段进阶的重要过渡时代，将其时代风格注入壁画等艺术创作作品中。

面容丰腴圆润、体态清瘦窈窕是隋朝在敦煌壁画中所保留下来的女性时代性形象特点，这种风格被后来的唐代画家所继承创新。阎立本《步辇图》中，一众宫女形象面容丰腴、体态清瘦，与隋朝敦煌壁画中女性形象特点如出一辙。张萱《捣练图》、周昉《簪花仕女图》《挥扇仕女图》最明显的造型特点是体态丰腴、曲眉丰颊。这是贵族妇女生活的真实写照，也是当时上流社会审美追求的真实反映。

第二节　初唐时期仕女画风格

初唐以阎立本为代表的工笔仕女画保持着六朝遗风，其在《步辇图》和《历代帝王图》中创造了唐代最初的仕女形象。唐代人物画发展与其政治经济发展进程大致吻合，无论是在题材方面还是风格气象方面都为盛唐奠定了丰厚的基础。关于阎立本艺术风格影响问题，北齐杨子华是不可忽略的人物。阎立本对其绘画做出"曲尽其美，简易标美"的评价，说明阎立本对杨子华绘画艺术的认识与欣赏。将其二人作品做比较可发现，杨子华严谨与擅长把握线条节奏的能力与阎立本"用笔圆劲"、类似铁线的高概括力风格相通。初唐人物画家阎立本虽承六朝遗风，但其人物画已经属于唐画范畴，以现实题材视角和执着的写实精神开一代唐画风气且超越唐初人物画所固有的格局，体现

了新的样式、新的境界，从阎立本的绘画中已经可以初步感受到唐代人物画未来发展的基本格局和旨趣。张彦远曾评价其"六法备该，万象不失""位置经略，冠古绝今"。这是极高的评价。与隋朝人物画家相比，初唐画家往往在古人的传统基础上有所创造，更为精进。对此李嗣真说："立本虽师于郑法士，实亦过之矣。"裴孝源说："阎本师祖张公，可谓青出于蓝矣。"且能变"古今法则巧思，迥出常表"。而盛唐以张萱为首的工笔仕女画全面完成本体特征归位，其造型特点和笔调与阎立本有着血脉相承的艺术关联。在唐代，前有阎立本，近有吴道子、张萱，以及一大批宫廷人物画家都对周昉产生或大或小的影响，但周昉不囿于如此，并将这些影响重新纳入人物画的创造中。中晚唐时期，以"周家样"为代表，周昉将工笔仕女画推向成熟与完善。周昉"周家样"的经典性不是一朝一

巾舞，唐显庆三年，墓室壁画，执失奉节墓墓室北壁

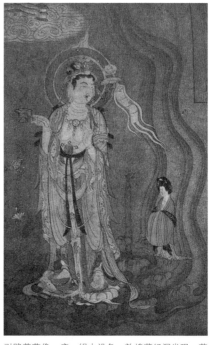

引路菩萨像，唐，绢本设色，敦煌藏经洞发现，英国不列颠博物馆藏

夕形成的，从魏晋南北朝到唐代，工笔仕女画在形成到发展时代传承过程中，民间画工与士大夫文人画家有意无意的交流融合使得共同点越来越多，相互效仿，各擅其能，直至唐代绘画在整体水平上出现了一定程度的共性，工笔仕女画也成为全社会喜爱的欣赏品，从石窟壁画、墓室壁画及架上绘画等绘画作品上皆可看出。随着唐代政治经济和文化进一步发展和繁荣，初唐人物画已和隋代人物画拉开距离并逐渐走向成熟，中国人物画迎来高峰。本章笔者在对线条、造型、服饰、妆容的演变进行简明梳理的同时，也对唐代墓室和石窟壁画对唐代仕女画面貌发展演变的影响进行研究，进而对唐代仕女画绘画面貌整体形成因素进行辅证。可以说，周昉前的隋唐人物画家为后来的周昉"周家样"的形成打下了基础，整理分析前代即隋朝人物画发展及其对唐代仕女画绘画理论及面貌的影响，以及唐朝仕女画的内部演变是研究唐代仕女画绘画语言表现要点之一。

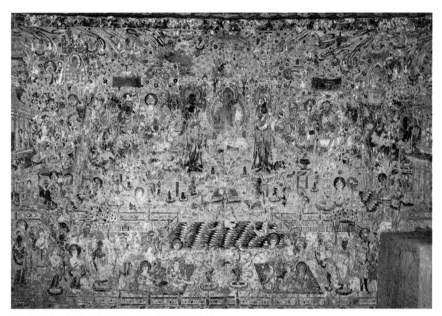

阿弥陀经变，初唐，石窟壁画，莫高窟第220窟南壁

　　唐代墓室壁画及石窟壁画中对妇女形象的描绘题材占很大比重，从架上绘画、墓室壁画及石窟壁画三方面对有关"仕女画"题材的分析可为全面研究唐代仕女画画面表现语言提供较为可靠的理论支撑。本章在梳理隋朝社会文化背景、人物绘画理论发展及典型仕女画形象分析的基础上，以初唐、盛唐、中唐、晚唐各时期墓室、石窟壁画及架上绘画的典型代表为研究对象，分析唐代仕女画总体绘画面貌成因。

一、初唐墓室壁画仕女形象与石窟壁画仕女形象对比分析

　　初唐属于李唐王朝的上升时期，此时仕女画人物造型趋于写实手法，但仍保有魏晋时期"瘦骨清风"的影响，清丽质朴，具有细丽减放的艺术风格，此时兼容并包的气象已经初现端倪，画风处于传承和蜕变进程中，此时期人物设色明快、线条活泼，已露初唐之风。从李寿墓壁画乐舞图的乐队可看出，画中人物身材修长，面部圆润，紧身窄袖，这样的人物形象与唐初重要代表画家阎立本的《步辇图》中的抬轿侍女体态相似。如下面两幅图中仕女体态皆匀称轻盈，通过夸张的艺术手法将身材比例加长，体态窈窕动人，动态自然，两位宫女各自踮起左右脚，身体向后微仰，表达出人物力求保持重心稳定的姿态，《步辇图》中将人物演奏和抬轿时不堪负重之感的神态刻画得非常生动。以上这些特征与《簪花仕女图》中身体丰腴、神态慵懒的人物形象略有不同，但其画面韵味与绘画语言表现特征却可以看出一脉相承。《步辇图》中两位持扇宫女形象表现了画家观察生活的观察力及造型能力。扇面硕大，覆盖人物上方，视觉重量感增大，两个持扇宫女分别以左右手托起扇面上部，又以左右手按住扇面下端，使画面形成自然平衡感。此画也从侧面显现了画家对画面出色的把握力，人物在布置上采用疏密对比手法。以唐太宗为中心聚拢的侍女人群

与朝廷礼官、翻译及吐蕃使者一者为密，一者为疏；一者错落有致，一者并列而行，画面形成鲜明的对照。人物气质上，唐太宗身处人群簇拥之中，自身气质形象十分突出，侍女抬辇无力使得其头部整体向右偏转，而唐太宗目光前的一片疏朗视野与其形成了无形中的包统关系。

初唐诸多墓室壁画中仕女形象皆面容丰腴且体态

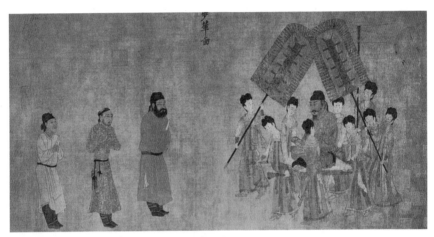

步辇图卷，唐，阎立本，绢本设色，故宫博物院藏

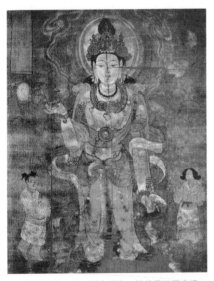

观世音菩萨像，唐，绢本设色，敦煌藏经洞发现，英国不列颠博物馆藏

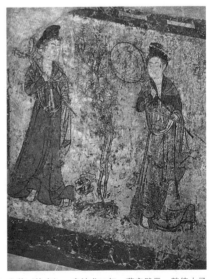

女侍（执扇），唐神龙二年，墓室壁画，懿德太子墓第三过洞西壁

苗条，如永泰公主墓《宫女图》局部。《簪花仕女图》中的贵妇们虽面部与体态皆比《乐舞图》和《步辇图》仕女饱满，但其仍可看出初唐遗风痕迹。笔者认为因周昉所处盛中唐之际，社会审美风尚及绘画技法已日趋成熟，而初唐人物画虽已有意识追求自我风尚，但仍有魏晋南北朝"清秀"的余风，代表画家阎立本绘画秉承家学取法张僧繇、郑法士，传承魏晋以来的人物画创作宗旨，刻画人物体态匀称，性格突出，勾线爽健流畅，敷色清新明快。由于其特殊的政治地位，所作传世作品多与帝王有关，如《步辇图》《历代帝王图》等，多采用严谨的游丝描。而周昉画作也多为表现上流社会贵族的日常生活，因其特殊的绘画对象，所以周昉借鉴与阎立本一样稳妥的游丝描的线描方式进行表现。初唐仕女形象的风格与人物画的迅速发展为日后《簪花仕女图》及仕女形象的创作奠定了部分基础。

与隋代墓室人物画相比，唐代墓室壁画真实品格更为充分，已提升到更高的审美层面，代表壁画有章怀太子墓壁画《观鸟捕蝉图》、永泰公主墓《宫女图》、韦贵妃墓壁画《侍女图》等。与隋代相比，这些壁画在形式语言上趋于严谨细密，画家对人物衣着开始着意处理描绘。作品线条浑圆挺拔，透发出唐代特有的刚健力度。这些作品虽年份上属初唐，但语言风格乃介于隋唐之间，既有精密又有灿烂而求备的艺术特点。壁画作品对人物面貌神情的把握也十分注意。如永泰公主墓《宫女图》，无论是脸形、眼神、装扮还是身姿，几乎个有别，每每相异，线条的精妙及对形象特征的准确把握和真实描绘使作品整体审美价值提升。不仅是墓室壁画，以佛教为题材的洞窟壁画作品同样散发着魅力光辉。初唐敦煌莫高窟第 220 窟壁画乐队图和舞伎图，作为初唐重要洞窟壁画之一与魏晋南北朝相比，在造型上人物呈现更为饱满、丰肥的审美样式。无论是壁画人物造型还是阎立本、吴道子到张萱和周

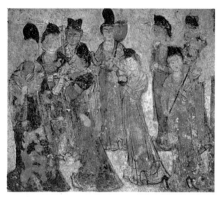

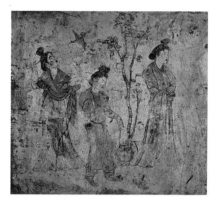

女侍，唐神龙二年，墓室壁画，永泰公主墓前室东壁南侧

女侍（观鸟捕蝉），唐景云二年，墓室壁画，章怀太子墓前室西壁南侧

昉笔下的人物无一不闪现着这一样式的风范。

张萱和周昉笔下的仕女形象在很大程度上避免了政教威严的偏向，以纯然美的形态及饱满丰肥的人物造型呈现出来，体现出唐代贵族的雍容华贵和自给自足的精神面貌，故而成为这一时期人物美的理想典范。这样的风范在唐代壁画仕女和菩萨像中处处渗透其中。这些壁画作品的年代界定比张萱、周昉早，这样看来，壁画的风格可能已对张萱和周昉产生影响。初唐代表性洞窟、墓室壁画已具有极高的艺术水平，线条流畅圆劲，设色典雅富丽，构图错落有致中尽显仕女仪态雍容，在造型上已完全呈现唐人特有的审美特点：丰肥饱满、雍容华贵，自给自足中流露出沉静的力量。由此可知，在张萱和周昉之前，唐代仕女画所追求的理想美的雏形已然诞生，也可以说是基本成形，张萱和周昉乃是在此基础上做进一步的提升和完善。《四观音文殊普贤图》和榆林窟第25窟中的各种体态丰满、姿态生动的菩萨形象都是很好的例证。她们与墓室壁画中的仕女乃至后来的架上绘画中的仕女形象几乎都是同一种风貌，只是人物在服饰上是佛家衣装，神态面貌更为庄重而已。敦煌莫高窟第220窟、莫高窟第57窟南壁被称为"美人菩萨"，画家十分

重视人物眼神刻画，或向下视，或侧目轻睨，眼神的变化又与面部表情、身体动态结合，人物呼之欲出。画家不仅在人物整体形象、动态的表现上追求神韵，而且在具体的五官、手臂、手指、双腿等方面的表现都达到写实而生动的程度。眉、眼、口、鼻等细微之处更传神。第57窟虽为初唐壁画，却让笔者联想到《簪花仕女图》右起第二位仕女形象，在"美人菩萨"身上可以看到《簪花仕女图》的影子。"美人菩萨"整体姿态无大的动态变化，却可见人物整体造型姿势略微扭动的"S"形，轻松且准确。《簪花仕女图》中右起第二个贵妇，同为轻挑衣裳，虽着长裙且身体也无大动态变化，但仍可通过画者对人物刻画的线条变化观其欲徐徐向前而造成胯部扭动的细微体态变化，身体略呈优雅含蓄的"S"形。人物的面部表情也同样是画家着力刻画之处，第57窟菩萨形象不仅神圣，画家对眼神及神态的刻画还使其更多了一分人间的美态。而周昉更是将《簪花仕女图》中贵妇们处在深宫中内心的寂寥揭示得多了一分。由此来看，初唐之期风格的初步形成与画家对人物情感的有意刻画为后来《簪花仕女图》的形成奠定了基础。隋唐五代人物的

延寿命长寿王菩萨像，唐，绢本设色，新疆吐峪沟发现，旅顺博物馆收藏

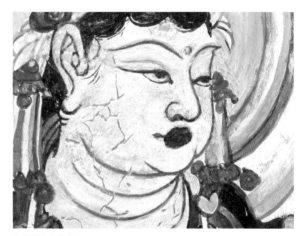

临摹面部细节图

敦煌壁画作者大都是画工，窟壁上多有"画师""画匠"等题记，说明其社会地位不高，但正是这样决定了他们能够更加贴近现实生活，从而根据生活中的原型来塑造一系列审美形象。对供养人的描绘也是如此。到了中晚唐，供养人画像已超过真人大小，衣装也为当时装束。唐代人物画造型样式所呈现的理想美是根植于现实生活的，是在这一基础上所提炼出来的艺术产物。唐代人物壁画如此，张萱、周昉笔下的仕女形象也是如此。

二、榆林窟第25窟菩萨像

榆林窟始创于初唐，兴盛于吐蕃时期，终止于元代，是敦煌艺术的分支之一。第25窟建于中唐即吐蕃占领瓜州时期，虽是中唐，但从人物造型、衣冠服饰、表现手法及艺术风格看，第25窟与第45窟、第217窟等盛唐典型代表石窟类似，明显保存盛唐艺术特点。从艺术风格角度出发，抛开具体年代，本书将其归于盛唐风格进行艺术分析。

第25窟人物造型无论是世俗形象还是菩萨神灵造型都保持着盛唐典型风范。服饰、举止、精神面貌加深了民族化情绪，眉目娟秀、面部丰腴、体态健康、比例适中。唐代佛、菩萨形象的创作多以当时宫廷女子为蓝本并极力发挥女性所带有的雍容华贵、仪态万千的理想审美追求，符合当时审美标准，具有世俗性及时代性美感，所以通过菩萨等神灵形象研究仕女形象的演变与形成也是本书的重要部分。净土经变中献花的菩萨，面部轮廓线富于变化，垂在腿上的披巾弧线与折叠处的折线都充分体现了织物柔软、光滑的质地，线条语言化为不同物质形态的形式美。色彩方面，第25窟延续盛唐秾丽辉煌的设色风格，色彩与线描融合自然，增添了艺术形象的生命力与艺术魅力，延续唐人追求"以形写神"审美理想的同时兼顾

艺术性。正如张彦远所说"自然为上品之上",第25窟已然达到生动自然的传神境地。

莫高窟第130窟乐庭瓌正与张萱的时代吻合。北壁供养人都督夫人供养像体现了当时流行的张萱仕女画风,梳高髻、戴花钿、插小梳,穿大袖衣、长裙,外套半臂,披披帛,足穿云头锦鞋,其神态及风韵与《簪花仕女图》非常相似。第130窟建窟时间为开元九年至天宝初年(721—746),而周昉活跃画坛在大历至贞元年间(766—805),此时"周家样"尚未形成,第130窟并未受其影响,说明此时仕女画风格形成正处于趋向成熟过程中,即便是在敦煌中原地区风格的发展也对其有影响。从张萱到周昉,唐代的人物画表现出体态丰满、雍容华贵的特点。而后来形成的"周家样"也被引进佛教绘画中形成新的佛教壁画时尚。

唐代特有的自信、开放、大气磅礴改变了人们的审美情趣,雍容气质被赋予时代艺术精神之中。盛唐

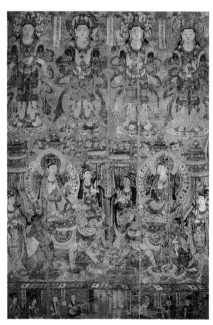

四观音文殊普贤图,唐,绢本设色,敦煌藏经洞发现,英国不列颠博物馆藏

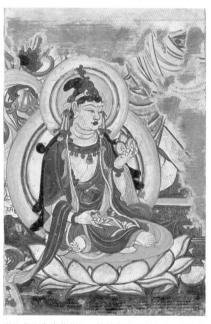

学生侯海鑫临摹作品,榆林窟第25窟北壁,弥勒经变(局部),中唐

的画风秾丽细致，仕女造型从初唐稍显质朴清秀的少女转向丰腴肥硕。盛唐风格是由初唐开始过渡发展至极致而形成的，这也是"开元盛世"所带来的社会审美转变对丰腴肥硕之美的推崇，其背后是对盛唐时期富足、惬意、洒脱的生活方式的反映。盛唐画工技法成熟，画家吴道子和张萱对盛唐时期绘画风格的形成与技法都做出了积极的贡献。在整体风格上，当时社会追求的也是绚烂华丽情调，而这也与创作队伍的构成息息相关。宗室画家和士大夫画家虽无创作上的外在意志限制，但他们所生活的社会文化环境决定了他们的创作选材和审美取向。周昉出身官宦之家，接触的多是高官显贵，关注重心多为上流社会生活。而当时社会中以尊为贵，缘贵称美，丰满为美，华滋为贵。题材内容的选取和受众的需要又决定了相应的表现形式，刻画力求精谨，敷色追求艳丽，如此才符合入画人的身份，满足当时社会的审美意愿。这一时期人物画风格的形成与技法的成熟对后来唐代一系列仕女画的创作和绘制有直接影响。

三、以莫高窟中唐第201窟及晚唐第17窟仕女为代表的中晚唐仕女形象演变梳理

中晚唐时期绘画风格继承盛唐以来秾丽丰肥的特点，整体丰姿韵致。但中唐乐舞伎形象更加淡定从容，没有初唐放声欢歌的场景，如第201窟乐舞伎脸颊丰润、曲鼻丰唇、胸部丰满，是典型的唐代妇女形象。初盛唐时期急速旋转的劲舞已被较为轻缓的舞蹈节奏取代，缺少初盛唐欢乐愉悦的气氛，中唐以后伎乐形象趋向小巧精致画法，脸形较圆丰满，嘴唇较小，双目有神。晚唐时期供养人形象高大，表现出雍容华贵的气象。此时人物造型风格已定，正如荆浩《画说》中所述"将无项，女无肩。佛秀丽，淡仙贤。神雄伟，美人长，宫样妆"。如《簪花仕女图》中为展现女子

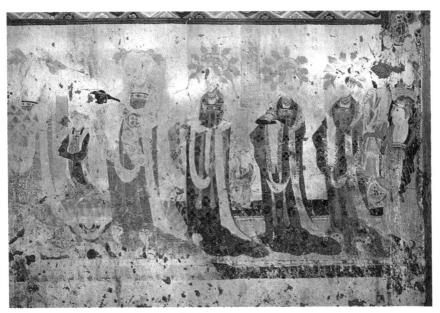

女供养人，晚唐，石窟壁画，莫高窟第9窟东壁南侧下

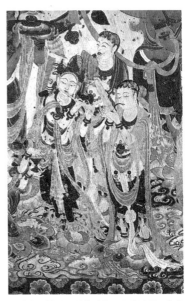

舞乐屏风，唐，绢本设色，新疆维吾尔自治区博物馆藏

文殊变·伎乐，吐蕃时代，石窟壁画，莫高窟第159窟西壁龛北侧

娇柔之态，人物总体呈"无肩"、身材比例偏长的特点。

从敦煌壁画人物造型来看，早期的壁画中，佛像、

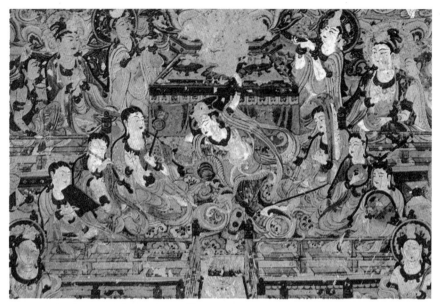

观无量寿经变·舞乐，吐蕃时代，石窟壁画，莫高窟第112窟南壁东侧

菩萨像、天人像等与世俗的供养人像有很大区别，不仅是形象不同，连画法也不同。而唐代后期，佛、菩萨、天人的形象与世俗人物的区别越来越小。把菩萨、弟子等形象画成与普通中国人没有两样，菩萨甚至是唐代美女的典型形象。

周昉之所以能创作出唐代理想美的优美典型，唐之所以出现仕女画发展顶峰，正是由于有大量的画家（包括民间匠师）准备了技艺以及思想方面的条件。从初唐、盛唐墓室及石窟壁画中的人物水平可以充分说明这一点。无论是初唐李寿墓室的乐伎还是盛唐及中晚唐石窟壁画的菩萨与供养人，都反映出唐初开始人物画取得的迅速发展，并在创造贵族妇女典型形象上不断积累丰富经验，直到张萱与之一脉相承，进一步完善了盛唐妇女形象塑造，给周昉以深重影响并为其风格的成熟奠定根本基础。而从周昉本人角度出发来看，其仕女画有着与张萱不同的深刻的内在意韵。

到了晚唐，与上述这些题材大致相同的壁画作品

无论是在章法气象还是在造型饱满程度上，抑或是线条力度上，大体程度上都无法与盛唐和中唐相比。从一个王朝的衰败角度而言，文化艺术随之衰落。这一时期的画面内在节奏显然减弱并归之为宁静展现，佛祖和菩萨的生动造型相应被一种类型化的姿态和表情模式所取代，无法再从描绘精致、色彩斑斓的作品中感受到盛唐、中唐充溢其间的幻想与热情，最重要的那种蓬勃积极的向上力量所升腾出的色彩之光也逐渐黯淡下来，这样的黯淡也意味着一个时代的尾声。

第三章

人物形象基本要素的形成

第三章 人物形象基本要素的形成

第一节 线的传承与发展

《唐朝名画录》所记："周昉，字仲朗，京兆人也。节制之后，好属文，穷丹青之妙，游卿相间，贵公子也。兄皓，善骑射，随哥舒翰征吐蕃，收石堡城，以功为执金吾，时属德宗修章敬寺，召皓云：'卿弟昉善画，朕欲宣画章敬寺神，卿特言之。'经数月，果召之，昉乃下手。落笔之际，都人竞观，寺抵园门，贤愚毕至。或有言其妙者，或有指其瑕者，随意改定。经月有余，是非语绝，无不叹其精妙为当时第一。"周昉师从张萱，却是顾恺之绘画风格、技法的传人。张萱所画的仕女都为丰腴厚体形象，开盛唐"曲眉丰颊"新风格。线条的运用则从顾恺之、吴道子等人的线描中脱胎而来，简劲流动，赋色艳丽鲜明而沉稳，这些技法上的成就被后来的周昉所继承。

顾恺之细密遒劲、春蚕吐丝一样的线条，在娴熟、果断、流畅精美的运转中为刻画人物提供了完备的技法准备和发展准则。绘画史上称这一技法为"高古游丝描"，是中国人物画发展中承前启后的关键因素。从《簪花仕女图》中可看出张萱对周昉风格形成的影响。周昉作品线条既有吴道子"兰叶描"的遗韵，又有其线描"劲简"风格的雏形，是线条变化过渡中不可或缺的中间环节。如果说周昉（包括张萱）的绘画代表着盛唐优美风姿的话，吴道子则以壮美风骨将盛

唐热烈、健康、刚健向上的精神气质淋漓尽致地表现出来。吴道子的《送子天王图》明显带有当时唐人风范，与张萱、周昉不同，吸引吴道子更多的是佛教、道教文化的超现实虚幻审美题材，此类题材所创作数量之多占了他整个作品的绝大多数。今观吴道子作品，其线条快而稳，显得极为奔放而又有气势。朱景玄曾评："天纵其能，独步当世""奋笔俄顷而成，有若神助""施笔绝踪，皆磊落逸势"。又说"画兴善寺中门内神圆光""立笔挥扫，势若风旋"。张彦远说他"笔迹磊落，遂恣意于墙壁"。《宣和画谱》评其"落笔风生，为天下奇观"。《酉阳杂俎》说其"画地狱变，笔力劲怒"。《宣和画谱》说他"大率师法张僧繇"，张怀瓘也说："吴生之画，下笔有神，是张僧繇后身也。"可见吴道子人物画的用笔方式继承了南北朝时期张僧繇的传统，张僧繇的"张家样"被称为"张得其肉"（张得其肉，陆得其骨，顾得其神），这与唐代所追求的丰腴之美是一致的，吴道子虽效仿张僧繇，但其用笔却比张僧繇更迅疾、奔放、雄健，虽有气势，但其中极富变化。与张僧繇一样，吴道子的用笔也得益于书法艺术。吴道子曾师从张旭学习书法，蔡希综在《书法论》中评张旭曰："雄逸气象，是为天纵""乘兴之后，方肆其笔……群象自形，有若飞动"，可见吴道子从张旭的书法中获得速度与气势的启发，在讲究速度和气势上，吴道子的线条受到启发，从而注入一股不可抑制的生气和激情。但书画毕竟有差异，与工笔人物画线条相比，其具有更强烈的主观倾向。因为工笔人物画线条终究是为造型而服务，它的速度和气势蕴含着主观情感，但需要服从于人物造型的基本法则。张彦远在《历代名画记》中说吴道子"学书于张长史旭、贺监知章"。张旭的狂草使其受到速度与气势的启发，而贺知章则影响了他用笔的形态。以贺知章《孝经》为例。该书结体摇曳多姿、自由翻飞，用笔或轻或重之间粗细不一，时而浓重，时而挺括，变化多端。

正是这种富有变化意味的书法线条给了吴道子人物用笔重要且直接的影响，在淋漓尽致地展示气势的同时又呈现出丰富多样的形态。从顾恺之、陆探微到唐阎立本再到张萱，线条大多圆润细劲，没有粗细变化，吴道子一改其风，线条有了明显变化，在笔锋转折处这样的变化则更加鲜明。吴道子的用线特点是他人物绘画语言的一个重要因素。所谓"吴带当风"，见《图画见闻志》记载："吴之笔，其势圆转，而衣服飘举。"对吴道子画风的赞誉是对追求"风骨"审美倾向的肯定，吴道子绘画在唐代有极大影响，这种影响遍及宫廷和民间，甚至可以说吴道子的线条语言影响并为同时代周昉仕女画的创作语言提供了借鉴。《簪花仕女图》线描整体感觉简劲统一，特征几乎一致，深入观察却发现每个人物体态线条随着动态、身份和神情的不同而变化微妙，既有松快大气又有谨慎小心，"兰叶描"的影子很少，右起第二个仕女的纱裙有"战笔描"的意味。周昉的线条比较注重粗细及用笔转折处的微妙变化，这种变化随着行笔速度的改变而变化，稳健而不失变化，依附人体姿态徐徐而下。为突出人物本身姿态自然变化，一些线条处理得虚淡，有的若隐若现，与色彩融为一体，画面整体色调虽华美但不似张萱艳丽，所以张彦远说其"彩色柔丽"。《广川画跋》评其"浓纤疏淡处，可得按而求之"。其设色风格既有"浓纤"一面，也有"疏淡"一面，使其人物画在整体气象上秾丽而不甜腻，华美而不浅薄。

吴道子与周昉一者是姿态横生，四面会意的变化美；一者是体态丰厚，雍容华贵的沉静美。这两种美皆是唐人的审美旨趣和理想追求。吴道子人物造型上承魏晋，属壮美范畴，其所透发出来的审美意趣和风范势必影响唐代包括仕女画在内的人物画整体面貌形成，为周昉人物造型成为唐代理性美的范本添加了重要一笔。

值得一提的是，张僧繇人物画造型也是吸收印度

传入中原的佛教造型特点并加以创造的，使其作品具有当时别具一格偏于"丰肥""面短而艳"的人物特点。圆润的脸形、丰腴的体态从张僧繇所作《五星及二十八宿神形图卷》人物形象中可见一二。这与魏晋时期所推崇的瘦骨清像的羸弱之美大相径庭，对隋唐人物画风产生深刻影响。

第二节　人物造型风格变化

唐朝工笔仕女画上承秦汉魏晋下接宋元明清，是中国人物画高峰时期民族传统绘画典范之一。唐代的工笔仕女画不同于魏晋南北朝时期工笔仕女画以理想型为主的"秀骨清像"，也不同于以五代苗条匀称体态为主要特点的工笔仕女画，乃至宋以后到明清偏重柔弱形态的工笔仕女画，而是以弘扬人本体个性精神的昂扬大度、绚丽浑厚之感为形式依托，以开启"气正迹高""刚健清新"的"大唐丽人"工笔仕女画的风貌为特征，给人深刻印象。唐代是我国封建历史上社会经济、政治和文化高度繁荣的时期，在这一特殊

捣练图卷（局部），唐，张萱（宋摹本），绢本设色，美国波士顿美术馆藏

韩熙载夜宴图卷，五代，顾闳中，绢本设色，故宫博物院藏

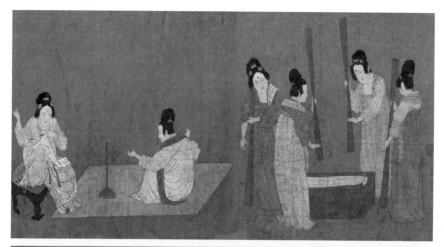

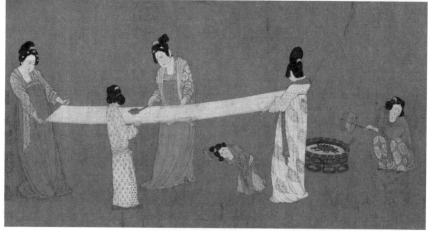

捣练图卷，唐，张萱（宋摹本），绢本设色，美国波士顿美术馆藏

的历史阶段，绘画艺术得到了空前发展，整个唐代是中国人物画走向成熟并达到辉煌的时期。仕女画中人物形象总体特征丰肥体壮，这与当时社会的政治稳定、国力强盛和文化繁荣有着密切关系。太平盛世的养尊处优，贵族妇女体态逐渐丰腴而高贵雍容的体态之美逐渐成为时代所赋予的审美时尚。除此之外，唐朝强盛而拥有少数民族血统的李氏家族除了有汉族文人精神外，骨子里更具有鲜卑游牧民族豪爽健朗的性格。唐人喜欢能文能武，这一点从中宗时期皇室喜爱的马球运动便可得出。皇族崇尚健硕豪爽的审美风尚必然影响整个国家社会。这样的健硕之美必然波及并影响仕女形象的产生创作，"丰肥健硕之美"成为唐代的审美标准。此外，唐代墓室壁画仕女题材也多反映出当时贵族妇女丰腴的形象。盛唐后以丰腴为美成为主流审美，此种主流审美思想也影响了唐仕女画形象的创作形成。

张萱作为吴道子与周昉之间的重要盛唐人物画家与唐早期画家不同，张萱的人物融入浓郁的诗意，画面笼罩意境感。据《太平广记》载：张萱"画《长门怨》，约词撼思，曲尽其旨。即'金井梧桐秋叶黄'也。"张萱的人物画具有时代气息，色彩鲜丽，骏马肥硕，仕女丰满，其作品无一不昭示盛唐的审美情趣及格调。虽然后来周昉的仕女画真正代表了盛唐理想美的范本，但张萱却是作为先导最先将这种理想美透露出来的人物画家。张萱的绮罗人物彰显着贵族华贵气息的同时，画面流动着热情欢愉的节奏，是盛唐乐观、向上的精神感染了画家及其作品，画家通过作品将其时代感自由和谐地表达出来。张萱的人物形象准确生动，用笔上继承了阎立本、杨子华以来的细劲圆润的传统路数，严谨地依循人体结构、衣裙变化等，疏密有致。从经营位置上看，在大开大合及局部穿插的对比之中使得画面有纵深感。在横幅长卷上，使得展开的平面上表现出空间的纵深感实属不易。而人物的安排，画

维摩诘经变·维摩诘，盛唐，石窟壁画，敦煌莫高窟第103窟东壁南侧

家采用不同视线角度及多种不同姿态转向，使人物所处空间营造出关系复杂丰富之感。《捣练图》中，右边四个仕女形象随着动作身姿的变化，脸相有一个类似月亮圆缺形象的变化。第一个女子微侧脸，第二个女子全脸过渡到第三个女子半侧脸，第四个女子的脸完全不见。这种伴着身姿的脸相变化使画面整体开合有序却又连贯统一。张萱的画作取材于贵族生活，是属于现实宫廷的，同时又是属于大唐繁花似锦的春天的。张萱的人物画设色精到，仕女衣裙上的花纹和色调蕴含着丰富的层次变化，总体艳丽明快，呈现出一派大唐的华彩风韵，画面将人带入富于动感的节奏之中，在这里，人们已看不到汉代人物画的神秘氛围，也感受不到魏晋南北朝人物画的仙风道骨，初唐的"成教化，助人伦"也隐匿不见，只有美本身似乎才是画家创作所遵循的基本主旨，这种美是现实、感性、华

贵与诗意交织融合的产物，当这种美日渐浓郁，周昉的更为成熟、雍容的人物意态也就应运而生，呈现在唐代人物画顶峰的画坛之上了。

从审美角度看，张萱与周昉同样代表着高贵雍容、仪态华美的丰腴造型，张萱的人物是主动的彰显，周昉则是静态的展示。可贵的是在这丰腴造型中不尽是皇家画院千篇一律的绮罗人物，声色犬马。从中所透发的大唐饱满与奢靡中也夹杂着人物各式的悲凉色彩，在凝聚时代精神特征的同时也有人性的体现。

周昉与张萱的人物画在很多方面类似，人物造型丰硕饱满，画面华丽富贵，设色与线条也有不少相近之处，从他们的作品中可以看到盛唐审美文化所留下的烙印和旨趣。但二人似而不同，张萱的人物作品包含了较多的主观成分，审美格调偏向于热情欢欣。周昉的人物画多是沉静美，其所流露出来的富丽高华美以自持宁静的姿态优雅绽放，在审美上多了一份深致的意味。在唐代人物画家中，周昉无疑是出类拔萃的，效仿张萱却又能超越，不仅将绮罗人物题材之美推向极致，也将唐代仕女画推向成熟顶峰，使他的人物造型在很大程度上成为唐人理想美的范式。《广川画跋》论周昉仕女："尝持以问曰：人物丰浓，肌胜于骨，盖画者自有所好哉。余曰：此固唐世所尚，尝见诸说太真妃丰肌秀骨，今见于画，亦肥胜于骨。昔韩公言曲眉丰颊，便知唐人所尚以丰肌为美，昉于此时知所好而图之矣。"指出周昉笔下丰腴的仕女形象是唐所推崇的风尚，起源于丰肌秀骨的杨贵妃。《松隐文集》曾论述："有国之化，每自内以及外，然下以承上，从风而靡矣。周昉……绘以为图，则用心于美化，欲作世范，志意亦广矣。"周昉的人物画不仅传神写真，还通过"美化"的手法将唐代审美理想展现出来，成为风靡上下影响深远的"世范"。《唐朝名画录》记载，唐皇德宗诏令周昉为长安章敬寺作壁画，"落笔之际，都人竞观""或有言其妙者，或有指其瑕者，随意改定。

[1]唐. 李群玉. 《同郑相并歌姬小饮戏赠》。

经月有余，是非语绝，无不叹其精妙"。由此可知周昉绘画创作十分严谨且态度谦虚。

第三节　唐代仕女服饰演变

盛中晚唐最大特点是，无论是构图、形象表现还是线描运用和色彩使用上，几乎都是从女性自身生理和心理的特点出发来运用的。如袒露装的束胸裙袒角处向上隆起呈双桃形与女性胸部形状一致，恰到好处展现了女性的形体美。如诗句所述"胸前瑞雪灯斜照，眼底桃花酒半醺"[1]以及方干的《赠美人四首》之一："粉胸半掩疑晴雪，醉眼斜回小刀样"，描述的都是这种袒胸装。《簪花仕女图》中的女性服饰使我们见到了类似当时社会的开放大气，这是中国古代史上最为开放地展示女性的人体美的服饰，并作为整体服饰流行的一部分受到当时主流上层社会的追捧欣赏。尤其是丝绸材料在唐代服装设计中运用得恰到好处，既展现了性感之美又不使人感到半点媚俗。唐代绘画对性感的自由有度也是唐代工笔仕女画中女性健与美、透露出唐代着装特点的创作准则之一。在视觉传达中用造型语言恰到好处地把握了性感和美感的度的控制，这和唐代绘画艺术人物造型和色彩方面"开放"而健康高雅的格调一致。这使得我们展开其画卷之时感到悦目的艺术美却无一丝杂念。对华美服饰妆容的追求从侧面体现了当时社会思想与风俗的趋势影响，研究唐代社会文化背景与人文思想对《簪花仕女图》绘画语言再现与技巧表达的解析具有必要性。

在我国古代整个服饰演变史上基本为上衣下裳和衣裳连属两种形式，妇女以穿着上衣下裳为多。隋唐女子日常服饰为上身着襦袄衫，下身束裙，以红裙最为流行。唐初规定各级命妇服色的服制，但服制规定虽严格，实际上"风俗奢靡，不依格令，绮罗锦绣，

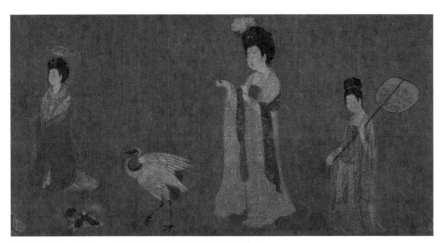

簪花仕女图卷（局部），唐，周昉，绢本设色，辽宁省博物馆藏

随所好尚。上自宫掖，下至匹庶，递相仿效，贵贱无别"。[1]
除个别场合外，妇女都可以根据爱好和时尚随意穿戴，
服饰花色、式样翻新不断，多姿多彩。正因为如此，
艺术品中保存下来的唐代女性形象才如此婀娜多姿。
以《簪花仕女图》为例，画面中六位贵族妇女服饰全
部用红色点缀装饰且以红色底裙装扮居多，对此周昉
也有意以纹样图案将其加以区分。正如唐人诗句"红
裙妒杀石榴花"[2]，杜甫《陪诸贵公子丈八沟携妓纳凉，
晚际遇雨二首》之二："越女红裙湿，燕姬翠黛愁"，
从中可以看出红裙在隋唐颇受喜爱。唐代妇女着凤鞋，
宫人皆着红锦靴。妇女的日常服饰名目繁多并愈趋华
丽，形式开放，甚至有女服袒胸露臂。唐朝如此开放
自由的服饰形式与其社会浓厚的胡化因素有关。都城
长安是唐朝这个相对开放自由时期的国际文化中心，
胡人将他们各自文化传入中原地区，这里成为文化交
流汇集地，胡服胡帽风气盛行，受胡服影响，窄袖款
式自南北朝后风靡至盛唐时期。宫中女子以着男装和
胡服为时尚，唐代墓葬出土的仕女俑和仕女画中这一
现象也非常普遍。正因为如此也导致了关于《虢国夫
人游春图》中最前面着男装之人是否为虢国夫人的学
术争论。到了晚唐五代，社会风气再度变迁，宽松的

[1]后晋，刘昫，《旧唐书》。
[2]唐，万楚，《五日观妓》。

衣衫又重新流行并向夸张奢华方向转变，女服更是如此，宽大得走起路衣裾扫地。夏季宽衫更为受到唐妇女喜爱。《簪花仕女图》中妇女穿着这种纱衫，薄如蝉翼，里面不加衬衣，肌肤隐约可见。而虽未涉及胡服，但画中女性所用的特色衣饰"帔"据说来源于中亚，由丝、帛等柔软轻薄织物所制，绕于双臂，飘垂到腰间，作为装饰与衫裙搭配，使身姿显得格外婀娜。而在画面中另一引人注意的是唐代风韵独有的袒露样式，这种袒露装从衣服领口低开，半袒露前胸，被称为"袒胸装"。

服饰上的纹饰图案基本分为龙蟒、凤凰、珍禽、

簪花仕女图卷（局部），唐，周昉，绢本设色，辽宁省博物馆藏

瑞兽、花卉、虫鱼、人物、几何、吉祥图纹几类。唐代处于封建社会的鼎盛时期，政治稳定，经济发展，文化繁荣，与虚无缥缈的云气和威风的走兽比起来，鸟类纹样更能反映国泰民安歌舞升平一片繁荣的社会气象，深得人们喜爱，在作为装饰方面尤为妇女所钟爱。除鸟类纹样外，花卉是另一唐代装饰主要纹样。以大团花、小朵花、簇花最为典型，花形肥硕丰满，鲜明浓艳，代表着鲜明的大唐盛世时代精神。几何纹样以点、线、面组成多种有规则图纹，也是最常用纹饰之一。在唐代更重视花鸟图纹，几何纹样退居其次，此时期主要几何纹样为方格纹等。上述三种主要纹样在《簪花仕女图》人物服饰上均有不同程度展现。

唐代画家周昉在继承前代仕女画的基础上吸收了西域绘画艺术，人物造型大多体态丰腴、服饰繁缛华丽，线条采用游丝描、铁线描、琴弦描等多种线描相融合，笔法精细且刚柔并济，设色浓艳沉稳，将宫闱女性生活场景和精神状态刻画得鲜活细致，体现了唐代仕女画写实方面的卓越成就和当时的绘画风格。张彦远在《历代名画记》中曾如此评价："衣裳劲简，彩色柔丽。"衣饰上的花纹是当时唐朝流行图案，着色艳丽且沉着。服饰以石色为主，水色为补充，画面整体保持着盛唐"灿烂而求备"的风格又增添了中晚唐的细腻。笔者认为张萱具有盛唐阳刚豪迈壮气，而周昉师从张萱，张萱的人物画线条工细有力，色彩富丽匀净，他画中的妇女形象代表着唐代仕女画典型风貌，直接影响着中晚唐画风，可以说是周昉仕女画的先导，而在其基础上，周昉松快却又不失严谨，故而《簪花仕女图》大气不乏细腻。

西域文化的传入使得唐代的人物画在汉魏深厚的传统基础上吸收并融合了外来的西域画法，组成了多民族绘画的艺术面貌。关于《簪花仕女图》年代的界定，沈从文先生在《中国古代服饰研究》中指出画中妇女蓬松义髻与金翠步摇成分配套完整，花冠多余且

三彩女俑发髻图

鹦鹉髻

丫髻

双卵髻

宝髻练垂髻

惊鹄髻

倭坠髻

三彩女俑基本发髻图

玉兰晚春开花与人物衣着反映的盛夏炎暑矛盾，根据人物头饰服饰及背景以历史人文考证角度推论可得，《簪花仕女图》是宋代或较晚根据唐旧稿所作，且头上花朵后加项圈可能是清代增饰而成的结果。同时沈先生指出画中衣上花纹平铺与人身姿势少呼应等为现实生活不应有现象。沈先生以自然科学和文化现象等资料来推断研究其所属年代无可厚非，但仅以此来推论难免有失偏颇。《簪花仕女图》首先以一个艺术品姿态出现，自有其强烈的艺术属性，本身的艺术性不能完全以现实生活现象揣度，画面整体虽呈现写生状态，但艺术家在进行艺术创作的同时，考虑更多的是画面整体艺术效果，不会照抄照搬，且唐代艺术家本就是一首浪漫的唐代诗歌，其创作具有感性浪漫的主观意识，完全从一个自然科学和文化表象的角度去判断推论一个非客观的带有艺术创作情感的艺术品是片面的。正如唐永泰公主墓最具代表性壁画《宫女图》，九位宫女娇艳动人，但未必就是生活的实际，这是一种高度美化的艺术构图。努力用艺术的美来营造墓室的总体氛围是画师的主要追求，这样的美是高于为具体生活实际服务的。此外，通过宋徽宗赵佶所作《瑞鹤图》与《簪花仕女图》鸟兽的对比可发现，造型上前者比后者更为饱满，鸟兽在唐开始分科，唐代鸟兽皆留有其时代性的风骨韵味，与宋所倡导的"格物致知"的精细有所出入，由此可见其风格之异。周昉出身于官宦贵族，决定了他自己在艺术上的价值取向，认为是美的应该出现的就将其融入画面当中，作为一个艺术创作者考虑更多的是整体画面效果，故而笔者本身偏向《簪花仕女图》为唐所作观点。

第四节　发饰与妆容

隋代女子一般梳平髻、盘桓髻，等到了隋晚期，

唐代妇女发髻样式对比图

1.半翻髻：髻颇高顶部又向下半翻，故称半翻髻，在唐初宫廷中盛行，这种髻在永泰公主墓中可见。

2.惊鸿髻：其状似鸟振双翼状，历经两晋南北朝，直到隋唐时期的长安城仍然流行这种发饰。

3.初唐时高髻：形似螺壳的发髻，本为佛顶之髻，在初唐盛世流行于宫廷之内，后流行于士庶女子中。

4.反绾髻：其式是将头发反绾于顶，不使蓬松下垂，便于轻捷姿态的活动，是初唐时期妇女中较流行的一种髻式。

5.双环忘仙髻：这是一种高状双环形的发髻。将头发分成两股高耸于头顶或者两侧，唐玄宗时期宫中盛行。后为贵族妇女喜尚。

6.盛唐式高髻：此髻高耸，在髻上鬓间坠以花钿、钗簪、金玉花枝等饰物，盛唐时所谓的禅髻，发髻立于头顶。

7.倭坠髻：古代妇女发式之一，唐代温庭筠有"倭坠低梳髻"的诗句。

8.球形髻：先用丝条将头发束缚，再盘卷一环耸立于顶，似属一种假髻，中唐时期曾盛行于长安妇女中，梳这种发髻脸上不涂红粉，两鬓不插饰物。

9.丛髻："翠髻高丛云鬓虚"，与陕西西安郭家滩出土的三彩发式相同，流行于中晚唐时期。

10.坠马髻：为一种偏在一边的发髻，在唐天宝年间出现，唐时有人将蔷薇花低垂拂地的形态比作坠马髻式，主要为已婚中年妇女所喜。

11.中晚唐式高髻：中晚唐式的高髻，如白居易诗词所说的"时式高梳髻"。

12.闹扫妆髻：按唐代所谓闹状，本有纷繁炫杂的含义，此妆髻也是一种形状繁杂之髻，中晚唐时期正流行这种重叠繁复的髻式。

唐代妇女发髻样式对比图

初唐女俑发式

盛唐女俑发式

晚唐女俑发式1

发饰出现多样性，为后来唐朝出现的大量发髻样式奠定了基础。三十多年，隋朝女性发饰发展，从北周沿袭下来的发髻基本形成了后来唐代女性的半翻、惊鹄、螺等样式。唐代自初唐至晚唐女子发式花样不断翻新，

晚唐女俑发式2

[1].唐，白居易，《长恨歌》。
[2].唐，寒山，《诗三百三首》。
[3].唐，刘禹锡，《赏牡丹》。
[4].唐，罗虬，《比红儿》。
[5].唐，白居易，《盐商妇—恶幸人也》。

均在此基础上进行了发展和继承，《簪花仕女图》中的女子便是梳高髻，而高髻正是多为后宫嫔妃所用，是唐妆中的典型发式。除了发式，头发装饰的饰品也很华丽。白居易曾说"云鬓花颜金步摇"[1]，可见步摇作为发饰在唐朝贵族妇女中的盛行。除了金步摇，汉乐府《羽林郎》提及"头上蓝田玉"指玉石头饰。蓝田玉作为唐朝主要玉石贡品之一极其珍贵，其玉质剔透，温润光泽，唐人极喜爱并将其列在金银带之上。这在《簪花仕女图》中贵族妇女的头饰中皆可见。除金银玉石装饰外，妇女还喜爱在发髻上簪饰各种花朵，"共折路边花，各持插高髻"[2]。《簪花仕女图》中左起第一位仕女头戴牡丹真花与华服浓妆相得益彰的雍容华贵之态也正应了唐朝诗人刘禹锡"唯有牡丹真国色，花开时节动京城"[3]的诗句，在表明牡丹受唐人推崇及"山花插宝髻"的社会风尚的同时，也为画面增添了一丝"人情味"，而牡丹本身也正有"富贵"之意，这便形成了鲜明的唐代仕女风格。此类深受妇女喜爱的"插花"装饰习俗也表明了沈从文先生对《簪花仕女图》中仕女头戴花饰为后人所添加观点的误判。盛唐时代人物造型体态丰厚，面颊圆润，特别是"大红脸"式的"红妆"，是盛唐的审美时尚。"一抹浓红傍脸斜"[4]则是对唐朝女性推崇妆红的形容。脸部所搽除了白色称"白妆"外，还有涂成红褐色被称为"赭面"。贞观以后唐与吐蕃和番，"赭面"妆式传入中国盛行一时。《簪花仕女图》中人物的面部肤色白皙并略施"朱粉"，古代流行的审美观始终是肌肤胜雪，面色如霞。唐诗中对此有赞咏——"两朵红腮花欲绽"[5]。古代妇女存在涂"额黄"的习俗，即将黄色颜料涂染于额。进入南北朝后，关于额黄的记载逐渐出现，此类习俗出现与汉魏佛教的盛行有一定关系，人们从涂金的佛像中受到启发，将额头涂为黄色，这与宋辽时期北方少数民族的"佛妆"有一定关系。入唐后作额黄者减少，取而代之在额部点画或剪贴成

各种花朵之形装饰额上。《簪花仕女图》中人物额间的黄色圆点被称为"花钿"，应为印绘而成。欣赏人物时最有特点的便是人物的眉妆，唐初阔眉盛行，盛唐末年短式阔眉风靡，八字眉盛行于天宝年间，而此时正当"安史之乱"后，八字眉更能表现出唐后宫女人的苦闷颓废之态。唐代妇女对眉毛的修饰与样式可谓达到极致，各时期有不同的流行时尚。《簪花仕女图》中的女性眉型属于桂叶眉，以之与高髻红妆相配，颇为和谐。而点唇则是面妆的点睛之笔。画面上的女性唇妆总体为小而红艳，正如诗文"朱唇一点桃花殷"[1]，以樱桃而喻美人朱唇的审美形象。而这也符合当时社会的审美要求——普遍认为女子嘴唇以娇小浓艳为时尚，唇脂点画位置多为嘴唇中间，这一点可从《簪花仕女图》仕女的嘴部造型看出，可想而知原画未脱落前唇脂点画的嘴唇中间色彩应较为浓艳，因颜料的脱落而留下目前淡淡的痕迹。

[1]唐．岑参．《醉戏窦子美人》。

唐彩绘陶女立俑　　　　　唐彩绘陶女立俑

第四章

唐朝文化背景及时代精神的发展影响

第四章　唐朝文化背景及时代精神的发展影响

第一节　佛教发展对唐仕女画形象生成的影响

佛教伴随来自印度、中亚一带的商人、使者和移民，先传到今新疆地区，然后传到中国其他地区。带有印度风格的石刻雕塑多采用圆雕，具备印度式的柔和和绚丽。"曹衣出水"似的衣纹倾倒在充满结实感的躯体上。印度无论是雕塑还是壁画风格皆充实饱满的线条及形式表现感，传入中国内地后与本土的线条韵律相结合形成自我风格，并在此基础上随时代不断发展。本土与外来因素的相互撞击所摩擦出的文化火花恰恰成为此时期特别的色彩，外来文化的本土化进程也成了同期的重要文化演变之一。

随着佛教的传入，西藏壁画艺术发展起来。在中原文化与印度艺术两方面影响下，西藏壁画可分为四种类型：波罗类型、克什米尔类型、尼泊尔类型以及中原汉地类型。

一、波罗类型。波罗类型的人物面部正侧面多呈斜方形，下巴凸出且宽大。整体风格质朴粗放。正面上宽下窄，眼睛呈现弓形，嘴唇厚而凸出。体姿多直线少曲线。

二、克什米尔类型。这是健陀罗风格与波斯艺术传统相结合的佛教艺术样式。眼部造型为眼尾细长，眼珠圆小，女性造型皆长颈细腰，丰乳肥臀，四肢修长，体态多呈妖娆妩媚之姿。表现手法采用西域的"凹

凸法"，利用光线和立体感。

三、尼泊尔类型。人物造型主要特征为头部上宽下窄，眼部位置偏下，四肢修长。

四、中原汉地类型。这一风格吸收中原宗教艺术和民间艺术样式。人物造型即菩萨画像多为中规中矩形象。[1]

这四种类型的人物艺术样式在随着佛教传入中原过程中，经过传统文化的吸收与融合发展，形成了后期本土极具特色的人物形象。无论是前期传入中原大量外来文化的特征还是后期经过本土化的造型都可以说是一种至善至美的境界，人物形象的形式美与表现内涵都有不同的艺术特色。

隋代建立以后提倡佛教，注重经营河西地区，促进莫高窟佛事发展，在前代艺术风格基础上大乘佛教代替忍辱牺牲的小乘教派逐渐占居上风。佛传和本生故事逐渐减少退居次要地位，宣扬大乘的法华经变、维摩经变相、阿弥陀经变相开始兴起并出现颇具规模的作品。此时期菩萨像形象秀美，体态轻盈修长，用笔颇有变化，淡着色，具有朴素典雅美。北朝的雄浑质朴之美转向细密精致妍丽，为唐代仕女画形象的形成与成熟奠定坚实的基础。佛教在唐朝进入鼎盛期，造像、壁画等叙述记录佛教经典的艺术作品规模之宏伟，内容之丰富，造型之生动准确，色彩之绚丽非其他朝代所能相比。

盛唐以后艺术品位提高，大幅佛经变得愈加宏伟，菩萨形象丰腴艳丽、体态优美，人物神情生动精彩、细致入微。仕女画也进入鼎盛成熟时期，周昉的《簪花仕女图》中女性人物形象生动灵气，平稳的形式美感中人物错落有致，人物姿态微妙灵动。在各具人物内心情感与性格特色的姿态表现中，却又保有一丝克什米尔风格的人物特点。无论是女性的丰腴圆润之美还是体态优美的曲线变化都可以追溯到其中隐秘的初期藏传佛教人物风格特点。周昉的代表作《簪花仕女

[1]《藏传佛教绘画的风格史特征》。

[1]陈寅恪：《李唐氏族推测之后记》。
[2]美，谢弗：《唐代的外来文明》。

图》不仅是其个人艺术创作的代表，也是唐仕女画巅峰的代表作之一。从整体构图到人物造型与故事构成再到人物情感表现，在艺术家表达艺术理解的同时，也潜在地体现了佛教艺术化进程对其个人艺术创作的影响。唐时期的仕女画融汇了中原绘画、吐蕃遗风和敦煌的地方色彩，色彩明亮，神态悠然，体形丰满，虽后期盛极而衰，却也奠定了后世的艺术基础。

第二节　特殊的时代精神对唐仕女画精神面貌的注入

"李唐一族之所以崛起，盖取塞外野蛮精悍之血，注入中原文化颓废之躯，旧染既除，新机重启，扩大恢张，遂能别创空前之世局。"[1]据记载，与唐朝保持交往的除了周边令各朝代政权为之头痛的回纥、契丹、吐蕃、突厥等少数民族，还有东亚的日本、新罗，西域的龟兹、于阗等，乃至中亚、西亚、东南亚等国。唐朝所采取的开放包容的民族政策使得外来移民在唐朝从事着各种各样的职业。而自从外来移民进入黄河流域，融入大唐王朝，丰富多彩的外来文明就对唐文化产生了深远积极的影响。汉学家谢弗指出："所有这些（外来文明）都为盛唐文化的美酒增添了新的风味，而他们自身也混合在了这美酒之中，成为供酒君子品尝的佳酿中一剂甘醇的配料。"[2]在混合的文化形态下，唐诗在反映当时社会风气的同时也表现出浓郁的异域艺术色彩，呈现出与中原传统文化不同的面貌。毫无疑问，唐代文化的大繁荣是奠定在民族融合基础之上的，建立在先前各朝各代共同积累的基础上，在统治者开放大气的统治氛围营造下，文化得到兴起和大发展。同时得益于周边多民族文化广泛交流与融合，唐代民族文化飞速发展。魏晋南北朝时期，长期的战争交往过程中就已经开始了民族文化的交流与融

合，隋朝虽短暂，但实行的一系列政治措施使得这种
民族的交往更加深入。到了唐代，沿袭隋的政治制度
等政策并加以完善，在唐代强盛国力及进而完善的民
族政策推行下，使民族融合更进一步，民族文化走向
了多元化和世界化。

　　这样的包容并蓄无疑使唐代终将走向中国封建社
会的高峰，这是中国历史上物质和精神文化最为发达
的时代，同时也是文学艺术最繁荣的时代，诗人李白、
杜甫、白居易、书法家颜真卿、柳公权、绘画家吴道
子、张萱、周昉等皆涌现于此时期。宋朝苏轼曾评：
"诗至于杜子美，文至于韩退之，书至于颜鲁公，画
至于吴道子，而古今之变、天下之能事毕矣。"此时
妇女的社会地位是整个漫长封建时代中较高也是较为
自由的时代。唐打破了历史性的封闭，成为唯一不筑
长城的朝代，它具有大国的包容气度，广泛吸收接纳
周围邻邦。"长安风俗，自贞元侈于游宴，其后或侈
于书法图画，或侈于博弈，或侈于卜祝，或侈于服食，
各有所蔽也"，"京城贵游尚牡丹三十余年矣。每春暮，
车马若狂，以不耽玩为耻"。[1]人们普遍向往的奢靡
上层生活反映在文艺上就是增强了世俗化意味，先后
形成了"盛唐之音"和"中唐之韵"。前者刚健富丽，
后者则展现出舒适奢靡的世俗生活。郭若虚在《图画
见闻志》中论妇人形象："今之画者，但贵其婍丽之容，
是取悦于众目，不达画之理趣也。"唐仕女画在这个
文化和精神高度自由的时代之中孕育并走向巅峰。

　　唐的泱泱大气和从容不迫的时代气度世人皆知，
唐代文化交流达到了一个更高的阶段，绘画艺术是总
体社会精神及时代心理状态的反映。国力强盛使得人
们思想状态豁达，他们欣赏气势磅礴、有力度的作品。
正是处于这样昂扬精神之中，唐朝仕女画在重彩中见
高雅，在调和中见大气。唐朝绘画总体特点是旺盛的
"生命力"，在体现民族自信心的同时将大唐的气象
风度融于这种生命力之中。这样的艺术特点使人的情

[1]唐．李肇：《唐国史
补》。

感受到感染与鼓舞。唐代的艺术及其发展不是孤立的，是各种文化因素综合作用下的联袂一体，唐代将多种文化一一吸收并熔铸于自我艺术风格中，从而为自身发展增加了新的营养和动力，丰富和促进了唐绘画的表现力。就人物画而言，它不仅从固有的传统和其他艺术种类中获得启示和裨益，还从异域文化和艺术中汲取了丰富奇异的精神养料，而这也是为什么如今从《簪花仕女图》中我们能感受得到雍容华贵之中的婉丽之美，是一种安稳的又是有所忧虑的期待。在这种敞开式本土的绘画艺术发展中，外来艺术把自身美感也融入于这个艺术潮流中，外来艺术与本土艺术相结合，使唐代的绘画艺术发展更加繁荣。

第三节　仕女画家内心情感变化与各自经历影响

本节将选择具有代表性的三个唐仕女画家及其各自代表画作作以说明。唐初阎立本虽准确意义上来说不是仕女画家，但其在唐初是具有代表性的画家，他的代表作《步辇图》中，一众仕女吃力地抬辇并向前行进，面容丰腴、体态清瘦的形象承接前代隋朝壁画仕女人物特点的遗风。阎立本个人风格线描刚劲、圆润，人物衣物偏简练、粗重，这一点从《步辇图》中仕女的形象可端倪一二。除承接前代人物造型遗风，在设色上，阎立本较前代用色更为浓重，多用朱砂、石绿，金银等贵重矿物质颜料也会用到。阎立本出身于贵族家庭，其父是石保县公、隋殿内少监阎毗。其母是清都公主。唐高祖武德年间，阎立本即在秦王李世民府任库直。库直是随侍帝王左右的亲信，必须由名门的亲贵子弟担任，而且必须是"才堪者"。由此可见阎立本不但才干优越，而且深得秦王的信任。阎立本的出身及他后来的政治身份决定了他所作画作多为重大历史题材，诸如《历代帝王图》《昭陵六骏》

绘本等。从政治角度审美出发，阎立本画面风格庄重，从拥护统一、赞美稳固政权的立场出发，以艺术语言描写国家事件与帝王形象。这也符合初唐时期，新政权交移初期的社会发展及历史要求。因此即使是在画面中出现仕女等女性形象需要描绘时，风格也要服务于画面整体性的政治庄严氛围，铁线描刚劲有力，设色古雅沉着。此外，阎立本保持着南北朝绘画风格的若干遗风特点，如侍女的姿势、表情略有僵硬，衣褶处理规律化，人体比例普遍呈头大身小状态，故概念化的痕迹及生硬感仍是存在，尤待观其进一步发展。但其整体在前朝发展的基础上，对人物精神状态的细致刻画超越了前朝和南北朝。故唐初以阎立本为代表的仕女形象风格偏庄重古雅。盛唐代表画家张萱作为周昉仕女画的先导，直接影响着晚唐五代的画风，他的作品也是唐代仕女画的典型风貌。

张萱在713—741年间担任过宫廷职位，此时正是李隆基在位期间，亦是唐代极盛之时。文化繁荣至历史鼎盛之时，盛唐的开元之风包容并融合了各种文化，是中外文化交流的高潮期。经济之繁荣、国威之强盛在当时是空前的。而不得不说的是，除去唐玄宗本身的政治才能与励精图治，在李隆基称帝前，贞观之治和武则天时期的政治文化为开元盛世提供了重要的先期发展条件，也为唐后来如此鼎盛创造了国之根本。武则天是历史上唯一女皇，其执政之后，唐朝全社会的女性地位在不同程度上有了较大提升。如在陵墓建制上，690年，武则天改其母杨氏明义陵为顺陵，又建议"父在为母终三年之服"。韦皇后也请表天下士庶百姓为母亲服丧三年，"诸妇人不因夫子而加邑号者，许同见任职事官，听子孙用荫"[1]。这些都说明这一时期妇女的社会地位呈上升趋势。在这样的盛唐文化下，人们生活稳定，眼光多关注自身，而张萱以描绘现实社会的妇女活动为主要题材，进行仕女画的创作也因其时代背景而名重当时。仕女画由此发展

[1] 《旧唐书·卷七·本纪第七·中宗睿宗》。

至成熟阶段。

周昉作为稍后于张萱的重要仕女画画家生于开元末年，画迹有《杨妃出浴图》《妃子数鹦鹉图》《赵纵侍郎像》《明皇骑从图》《宫骑图》《游春仕女图》等，均已失传，现存《簪花仕女图》《挥扇仕女图》《调琴啜茗图》等几幅传为其作。其所描绘的妇女形象以"丰厚为体""衣裳劲简""彩色柔丽"为特点，作品多取材于上流社会的女性生活。对比张萱，周昉初效张萱后，在此基础上，发展自我风格，他的仕女形象丰肥柔丽，面形丰腴，流行于中唐以后。后人将周昉的人物画特别是仕女画和佛像画的造型尊为"周家样"。而"周家样"的出现与张萱做出的艺术铺垫有密切关系，也是基于前人包括宫廷画家和民间画工

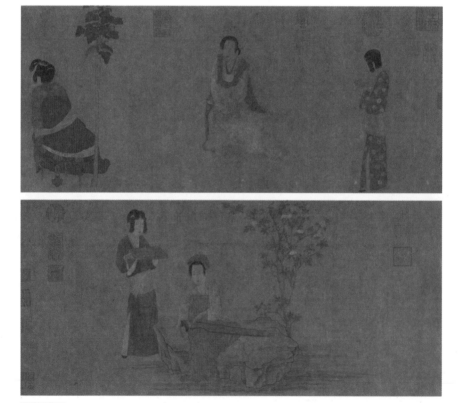

调琴啜茗图

在仕女画造型积累的程式，设色、构图和线描等绘画
表现语言已达到了比较成熟的程度，有了如此深广的
社会基础和艺术根底，周昉拥有了提炼前贤和同时代
大量优秀画家具有可发展基础的艺术语言的良好艺术
语境条件和个人艺术禀赋条件，如此内外二因相结合，
周昉在艺术上达到极深造诣实是势在必然。张萱与周
昉分别生活于"安史之乱"前后，时代环境的差异导
致了他们作品在各自演绎下对时代痕迹的不同描画。
安史之乱作为唐由盛转衰的转折点，对社会、经济、
文化产生重大影响，而这些影响也直接冲击着画家本
人的内心及创作的绘画语言变化。如果说张萱代表着
安史之乱前，唐文化发展至顶峰的蓬勃奔放，那么周
昉作为"初效张萱，后则小异"[1]的杰出后辈，甚至
于在艺术上超越张萱的原因与时代的变化即安史之乱
是分不开的。安史之乱导致了唐社会动荡，文化冲击，
这样的"乱"却也造就了周昉的艺术成就。在仕女画中，
周昉悉心将各类仕女心态巧妙地展现于绢上，将"安
史之乱"后，仕女们颓唐的精神状态完全地展现出来。
仕女们的精神状态也是唐王朝盛极而衰的时代精神的
缩影写照。值得注意的是，周昉的仕女画成为中晚唐
仕女形象的主导风格，似乎也在预示着曾经空前辉煌
的帝国光芒不再。

[1]唐·张彦远，《历代名画记》。

第四节　宋朝女性审美与唐时代审美异同

宋统治者标榜以文立国，对文士的尊重和"重文
轻武"的政策为文化提供了政治保障和社会导向。此
外，包括道教在内的传统宗教日益世俗化和内向化，
强调个体心理的修炼和提升。统治者倡导的主流思
想——理学也倾向于修炼心性和自我道德修养。故宋
整体时代文化倾向于一种向"内"的关注。这与唐风
热情奔放的"外"形成一种明显对比。唐宋作为我国

[1]王沐:《悟真篇浅解》,中华书局,1990年版,第1-2页。
[2]徐清泉:《文化享乐:宋代审美文化的社会动因》《上海大学学报(社会科学版)》,1997年第5期。
[3]《净明忠孝全书》黄元吉撰,《正统道藏》共6卷。

两种不同审美文化发展史上的高峰时期,唐的艺术审美雄壮豪迈,崇尚健硕的强者形象。宋的时代审美风格偏淡雅宁静、飘逸细腻。如缪钺先生所指出:"较之唐人,宋人之心态复杂深刻而不单纯浪漫,散弱而不雄强,向内收敛而不向外扩发,善深微而不善广阔,如大江之水,堵而为湖,由动而变为静,由浑灏而变为清澄,由惊涛汹涌而变为绿波容与。"

宋统治者崇道,必然影响社会风气。苏轼《议学校贡举状》中指出:"今士大夫至以佛、老为圣人,鬻书于市者,非庄、老之书不售也。"[1]实际上宋整个社会沉浸在对道教文化的审美感受和审美创造之中。对于教内来说,此时期出现众多道士文学家和艺术家,涌现了大量道教文学艺术审美作品。如张伯端、白玉蟾、张继先等。对于教外,创作道教文学艺术审美作品,欣赏感受道教的审美活动也不在少数。无论是文人还是民间百姓,无论是达官显赫还是贩夫走卒,社会上对于道教审美文化的创造和欣赏成为一种风尚。宫观建筑、道教诗词歌赋及绘画中的仙风道韵都表明人们在审美实践活动或审美交往方式中很大一部分带有道教色彩。道教无疑成为宋时代对审美形成与鉴赏的一大重要影响因素。在进行唐宋审美文化特点分析比较时,徐清泉先生说:"唐朝久居北方(都城长安),而宋朝越移越南(都城南移),显然唐朝具有北方粗犷的草原游牧文明阳刚色彩,而宋朝则最终带上了南方所有的细腻水田农耕文明的阴柔风格。"[2]在如此文化土壤之下,两宋时代产生了与唐不同的时代审美文化。"盖得道之士,炼之又炼,内炼既精,阴滓消尽,通体纯阳,聚则成形,散则成气,飘然上征,轻清者归于天,无可疑者。"[3]净明道承袭传统道教运用阴阳二气解释世界和成仙的理论传统,认为只要勤修仙道,行忠孝之道,就可以不断消除体内的"阴滓",使身体清气充盈,飘然上升,和天上的清气互相呼应,成就神仙之道,达致道教的审美人格理

想。否则，就会招致上天主罚之气，引来种种不好之事。[1] 从侧面印证了世俗对仙风道骨、飘逸的追求与审美认可。由此也可以理解无论是地理民风（都城选择）的影响还是唐李氏王朝所具鲜卑血统的少数游牧民族的奔放自由天性因素，抑或是唐宋所崇尚的不同宗教所致不同的美学文化影响，都可以解释为何宋人物形象整体偏于"消瘦"与唐时代人物形象的"健硕"有异。因此，一部仕女画史其实也是一部女性美意识的流变史。

[1]查庆，雷晓鹏：《宋代道教审美文化研究——两宋道教文学与艺术》，第33页。

唐三彩骑马女俑　　　　　　　　　　唐泥塑彩绘仕女骑马俑

第五章

还原仕女画绘画制作过程

第五章　还原仕女画绘画制作过程

第一节　中国画技法概论

　　本书研究课题为唐仕女画绘画语言形成研究，本章将从技法角度以还原真实仕女画创作过程为目的，通过还原《簪花仕女图》绘画语言表现技巧这一案例，研究唐朝仕女画的艺术面貌形成。观察成功艺术品不难发现，大多成功艺术家擅长"四两拨千斤"，即用少量的绘画语言表达出完整的画面效果且传达出丰满的艺术情感。那么如何解读并还原自然成为研究仕女画面貌形成的重心之一。

　　中国绘画的各门各家不同风格的绘画材料表现技法甚多，但基本的方法离不开勾、填、点、染等基础技巧，如同各种格斗武技都超不出踢、打、摔、拿。有些国画教材把工笔画分为工笔淡彩法和工笔重彩法，其实其基本技法原理是相同的。其某些材料特殊技法和画面的材料质的表象及趣味追求会略有不同。这里我们从中国传统工笔画技法说起，因为这是工笔画技法之根。需要强调的是中国画的笔墨意味追求应该说是中国画的一个广义的基本的特征，即使在工笔画中的勾线、染色也同样有着笔墨趣味的诉诸。

　　中国传统工笔画主要技法列举如下。渲染法：即以水墨或颜色分染物象，染出凹凸和韵味。清朝方薰《山静居论画》中讲："渲染烘托，妙奇化工。"清代恽寿平谓："俗人论画，皆以设色为易，岂知渲染

极难，画至着色，如入炉沟，重加锻炼，火候稍差，前功尽弃。"可见渲染之法不仅需要技巧，更能够体现出画家的修养功底。

渲染法分染时手持两支笔，一支为颜色笔，另一支为清水笔，单手交叉换笔，用水笔将颜色笔画过的色彩拖染开来。邹一桂《小山画谱》中讲："染须双管，即一笔蘸色着心处，一笔以水运之。"无论是色彩笔的落色还是清水笔的拖染都要注意不能染腻，而是要染出氤氲厚重的韵味。即使是分染也要有"见笔"的硬朗意味，这样会使所染的色块微妙细腻且丰富有骨。分染可形成色彩由浓到淡的渐变的渲染效果。分染后可以罩染平涂，使色块统一而有微妙变化，即在已经着色的画面上重新罩上一层色彩并局部渲染。在平涂之后也可分染，但要注意轻柔，以免破坏平涂之匀整的节奏。在平涂罩色后如所画色块发板发死则可以用淡淡的相应颜色重新分染，以使画面所醒染的颜色清爽透气。在分染中如果发现胶矾水不够，可以适当地补胶矾。染色过程中很重要的是需要注意色与线的关系，线如骨而色如肉，骨肉相连的同时也要使色不碍墨，墨不碍色，也就是说画面的整体一气不能乱。

工笔画中有时候可能会留水线，处理物象的边缘线条时，可以留一道白线来以此为线条，所留白线同样需要注意造型用笔，确切地说这条线应该和所画之线如出一辙，人们称之为水线。水线可灵活地作为丰

学生唐琴临摹作品，出水芙蓉图，吴炳，绢本设色

学生唐琴临摹作品，榆林窟第25窟北壁画弥勒经变（局部）

富国画用线语言手段的技法来使用。留水线应该将之视之为实线，这与中国画计白当黑的理法相通。

在绘制工笔的过程中，根据画面节奏处理的需要往往需要对局部的平面形进行统一的渲染，强调整体的色彩关系，称为统染。染色后可用墨线或色线重新复勾醒线来调整色与线的关系，使之浑然一体，染色接近完成时用某种颜色小面积地局部提亮或加深画面称为提染，提染有点睛之功效。

分染时候需要注意两支笔中的水含量。水分子间是有吸附之力的，我们都知道倒满水的水杯其水面可以高过水杯口的边沿。清水笔的拖染靠的是水分子之间的吸力和笔的吸水之力。如果清水笔的水分多于颜色笔，并过量，拖染则变成了冲水、积水。因为清水笔不仅不能拖染吸纳开画面上的水色，而且将水分又冲入水色中，导致色块出现脏、渍、混乱的效果。元代李衎《息斋竹谱》中说："承染，最是要紧处，须分别浅深、翻正（反面叶正面叶）、浓淡。用水笔破开时，忌见痕迹。"这里我们可以用一个小技巧：右手持两支分染笔，左手拿一小块吸水纸（可以是生宣纸或者吸水性好的纸巾），用左手的吸水纸来控制两支笔中的含水量。也可将清水笔在另一手背上探笔来感受清水笔的含水量。染画过程中要始终让清水笔的含水量微微少于颜色笔的含水量，除非你想要冲水积水的画面效果。这样你会发现容易分染开画面上的水色。你会渐渐找到一种笔、水、色、纸面间太极推手般的微妙感觉，画面效果会自然得心应手地在你掌控之中。这一点如同修炼武功需要你花时间慢慢修炼体悟。当你发现以上一些小技巧完全不需要注意而成为一种无意识的时候，你会发现游刃有余的表达之快乐，这时候便可忘掉技术的羁绊而完全关注你的画面，让自己沉浸于画面之中。

五代梁荆浩《画说》中讲："学梳渲，谨点画，烘天青，泼绿地。"

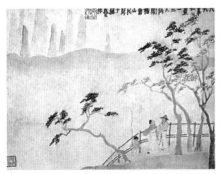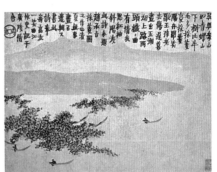

山水人物册，清，金农，纸本设色，上海博物馆藏

　　在山水画中可以皴擦与渲染相结合，使得画面刚柔相济，氤氲中显苍劲。如清代唐岱《绘事发微》墨法篇中曰："渲淡者，山之大势皴完而墨彩不显，气韵未足，则用淡墨清笔重叠搜之，使笔干墨枯，仍以轻笔擦之，所谓无墨求染。"

　　此处的渲淡即是用略带少许水分的笔毫侧锋在皴过的画面上做揉擦皴扫之笔以丰富画面的节奏和气韵。这与渲染有异曲同工之妙。清朝笪重光《画筌》中说："浅深为渲染之变化，虚白为阳，实染为阴。山坳染重，端因阴影相遮；山面皴空，多是阳光远映……墨带燥而苍，皴兼于擦；笔濡水而润，渲间以烘，衬复而内晕，钩简而外工。钩灵动似乎皴；皴细碎同于擦。劈而不皴，知烘染之有法；皴而不染，知钩劈之意全。著笔为皴，留空痕以成廓；运墨为染，间瀚迹以省钩。点之圆活，与皴无殊；皴之沉酣，视染匪异。钩之漫处可以资染，染之著处即以代皴。复染于钩内而石面棱棱；增染于廓外而石脊隐隐。皴未足，重染以发其华；皴已足，轻染以生其韵。"总的来说，皴染结合需符合中国画笔墨审美的意趣。在绘画创作中连皴带染的表现使皴染的分别已经变得不重要，对于画者来说，描绘氤氲的笔墨之气和物象之神韵使画者忘记笔下技法的分别。

　　烘托法：即是以色相、色度不同的颜色相互衬托。

归去来兮图卷（之二），明，夏芷，纸本墨笔，辽宁省博物馆藏

《小山画谱》中说："白花白地，则色不显，法在以微青烘其外，而以水笔晕之。"在所描绘的物体周围淡淡地渲染底色来衬托物象可称为烘染。这种关系如同平面和色彩的构成，对于画面构成来讲，无论是中国画还是西画在创作中都是极为重要的因素。

渴染法多用于写意画中，渴染以笔中墨干、色淡为佳——"笔枯墨少"。可用干笔蘸调匀的清淡颜色。落笔前可用宣纸试颜色是否理想后轻拂于画面，笔笔匀整相接不留笔痕，画面色彩以温润为好。可依此法轻拂用笔，渴笔实染数次让画面呈现出秀丽灵动之气。

清代孔衍栻《石村画诀》中录有"古今画家，用水染渲，不易之法也。渴笔瀹染，古人未辟此境。余幼师石田，一树一石，必究其用意处，久之似稍有所得。因静心自思，笔笔石田，终在古人范围。乃穷夜日之思，忽结别想，偶以渴笔瀹染，似觉别有意趣，脱去俗态，久乃益精，幸不为鉴赏家所鄙，实由苦心，未忍自泯。因书画诀藏箧中，俟同心云。"

渴染，即墨少着水，重磨。用秃湖颖（笔名），不着水即蘸墨。先用别的纸试微润，轻拂画上，笔笔勾起。可染两三次，唯无笔痕为妙，颇有秀色。凡点叶树，俱用渴笔实染。双钩叶白着不染，房舍有瓦草处染，无瓦草处空白。室内人物器具俱空白。周围俱用渴笔剔清。每一石只渴染皴处。石顶空白，石根宜

重染。大山平坡皆然。远山空白，山根用渴染。坡水
溪江，俱用平直笔，密细画法，有聚有散，皆用渴染。
树石房屋，桥梁舟楫，凡外空处皆用渴染，托出云烟
断续须轻染渐渐不见乃妙。非有定理，唯画者自裁。
有墨画处此实笔也。无墨处以云气衬，此虚中之实也。
树石房廓等皆有白处，又实中有虚也，实者虚也。满
幅皆笔迹，到处却又不见笔痕，但觉一片灵气浮动于
纸上。

　　点染法用笔具有写意之笔意。以含有浅色的粉笔
蘸深色于笔尖，根据所需要的画面用笔形态徐徐运笔
于纸面便可一笔达到深浅结合自然渐变的笔触，也可
连点带染根据画面需要略施分染。《小山画谱》点染
法说："点用单笔、染须双管。点花以粉笔蘸深色于

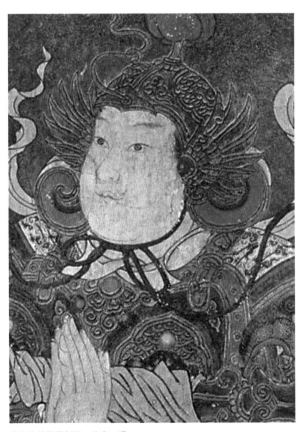

法海寺壁画局部图，北京，明

毫端，而徐运之，自然深浅合度。"在点染之时需要注意用笔的形态和组织，其结构如同书法写字的结构章法布局。

立粉之法亦有点染之笔意。如点花蕊以长锋笔饱蘸粉黄（藤黄＋白色），也可加一点胶进去，色彩浓度需要大，同时竖立笔锋，缓慢点出蕊的形状，湿润时色彩会高出纸面，形成微妙的突起视觉效果。也可用立粉的粉筒将粉浆颜色挤到画面上，此法多用于壁画。我们现在可以用不同型号的医用针管来代替粉筒来立粉。立粉后也可在其上描金或贴金。如图法海寺壁画局部所示。

点苔之法用笔需要有秩序，统一中求微妙的变化，浓、淡、疏、密，错落有致。明代唐志契《绘事微言》中说："画不点苔，山无生气。昔人谓苔痕为美人簪花，信不可缺者。又谓画山容易，点苔难。此何得轻言之，盖近处石上之苔，细生丛木，或杂草丛生，至于高处大山上之苔，则松邪柏邪，或未可知，岂有长于突处不坚牢之理。乃近有作画者率意点擢，不顾其当与否，倘以识者观之，皆浮寄如鸟鼠之粪堆积状耳，那得有生气。夫生气者，必точ点从石缝中出，或浓或淡，或浓淡相间，有一点不可夺一点不可少之妙。"这多一笔嫌肥、少一笔嫌瘦的状态为画面的圆满状态。清代唐岱《绘事发微》中说："点苔之法，未易讲也。一幅山水通体片段皴染已完，要细玩搜求，何处墨光不显，阴凹处不深，加之以苔……点之恰当，如美女簪花，不当，如东施效颦。盖点苔一法，为助山之苍茫，为显墨之精彩，非无意加增也。点苔之诀，或圆或直或横，圆者笔笔皆圆，直者笔笔皆直，横者笔笔皆横，不可杂乱颠倒，要一顺点之。用笔如蜻蜓点水，落纸要轻，或浓或淡，有散有聚，大小相间，于山又添一番精神也，山头石面，当点之处微加数点，望之愈觉风致飘逸。"点苔用笔如蜻蜓点水，节奏轻盈，富有生气，疏密浓淡应有变化，不可横竖圆直乱点一气。点苔应与画面

 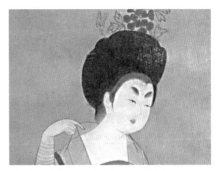

学生唐琴临摹作品，花篮图，李嵩，绢本设色　　　　学生唐琴临摹作品，簪花仕女图（局部）

中的山水物象融为一体。

　　衬粉法多是以粉质颜色在绢的反面衬涂以使正面颜色饱满鲜明。此方法可以举一反三地使用。在某些情况下也可以以此法反衬墨或非粉质颜色，使得画面正面的墨色凝重而不死板。如绢本人物面部反衬的白粉、人物的头发或黑马的背面反衬墨与衬粉法道理相同。反衬颜色时可薄可厚，其遍数可以根据画面需要来定。提到人物的面部刻画，如脸颊的红晕时，斡染即将脸部红色向四周染开。也可在人物脸部反衬颜色之前在背面斡染，使脸部颜色变化更加微妙细腻。《芥子园画谱·青在堂画学浅说》中提道："绢上各粉色花后，必衬浓粉方显。若正面乃各种淡色，背复只衬白粉，若系浓色，尚觉未显，则仍以色粉衬之。若背叶正面色用浅绿，背面只可粉绿衬，不可用石绿。"背面衬粉可使画面正面的颜色变得明显。背面所衬粉质颜色不易过重。"凡正面用青绿者，其后必以青绿衬之，其色方饱满。石青其上轻清色淡者，用染正面叶绿方显深厚之色。其中为质粗细得宜，为色深浅正当者，用着鸟之翅尾及衬深绿叶后。石绿其上色深者，只宜衬浓厚绿叶及绿草地坡，其中色稍淡者，宜衬草花绿叶。"衬粉的好处是可使画面的颜色饱满温润，而背面辅助的分染可使画面效果更加精致细腻。这种背面的分染也适用于非粉质的颜色。

丝毛法用来画工笔人物的头发、胡须、皮衣、皮帽鸟兽羽毛等。如画毛发时，先把毛笔捻开压平，利用这种扁锋，轻扫画出密密的细毛，干后再用淡墨渲染。丝毛也分"干丝"与"湿丝"两种。"干丝"是干时先丝毛，再染色、染墨；"湿丝"是先染色、染墨，趁湿丝毛。丝毛可以结合枯笔（干笔、渴笔）、湿笔、颤笔的笔法。丝毛同样要注意用笔的组织和疏密结构，切忌板、死的画面状态发生。工笔画中人物的头发多用勾线渲染的方法来表现。

没骨法是北宋徐崇嗣一改黄筌勾勒之法，运用笔法直接以墨或色来写生表达绘画对象之形态，超乎法外，合于自然。如宋代郭若虚《图画见闻志》卷六中有载："徐崇嗣画没骨图，以其无笔墨骨气而名之，但取其浓丽生态以定品……至崇嗣始用布彩逼真……"

陆叔平，点笔秀丽，设色精研，得黄筌遗意，与白杨水墨派并为当世所重，而为明花卉画之大家，而周之冕能兼两家之长，写意花鸟，神韵独绝。创勾花点叶派，盖又能融合工写两派而为纯没骨派之津梁也。

清代王翚《清晖画跋》中说："北宋徐崇嗣创制没骨花，远宗僧繇傅染之妙。一变黄筌勾勒之工，盖不用笔墨，全以彩色染成，阴阳向背，曲尽其态，超乎法外，合于自然，写生之极致也。"可以说徐崇嗣完善了没骨画法。这为后期没骨画的发展奠定了坚定的基础。

十八描乃古代人物衣服褶纹的各种描法。明代邹德中《绘事指蒙》载有"描法古今一十八等"，在总结前人绘画技法的基础上，将其概括为"十八描"。

具体分为：

一、高古游丝描（极细的尖笔线条，顾恺之用之）；

二、琴弦描（略粗些）；

三、铁线描（又粗些）；

四、行云流水描；

五、马蝗描（马和之用之，近似兰叶描）；

六、钉头鼠尾描；

七、混描；

八、撅头钉描（撅，一作橛，秃笔线描，马远、夏圭用之）；

九、曹衣描（有两说，一指曹仲达用之，二指曹不兴用之）；

十、折芦描（尖笔细长，梁楷用之）；

十一、橄榄描（颜辉用之）；

十二、枣核描（尖的大笔）；

十三、柳叶描（吴道子用之）；

十四、竹叶描；

十五、战笔水纹描（粗大减笔）；

十六、减笔描（马远、梁楷用之）；

十七、柴笔描（另一种粗大减笔）；

十八、蚯蚓描。

上述各种描法，主要是根据历代各派人物画衣褶表现的程式化绘画语言和风格特征，按其笔迹形状而起的名称。

我们提到的各式线描的出现都离不开运笔行笔，运笔如呼吸应具生命感。"一波三折"即落笔横行要"无往不复"，竖行要"无垂不缩"。国画中运笔对于笔的中锋、侧锋的使用大大丰富了中国画的用笔语言。

方笔指运笔时，用露锋外拓之骨力，使笔迹棱角分明、方折有力，这种用笔给人以浑厚、刚烈之感。国画用笔吸收书法碑刻的笔意，在南宋的院体画中多见。

圆笔，起笔回锋，落笔藏锋，中锋运行，具有藏头护尾、环曲自如，力求圆浑绵劲、不生圭角的用笔追求。

迸跳，李衎《竹谱》云："从里面出谓之迸跳。"指根据形象的力式方向和节奏特征，用笔在画面进行富灵活跳跃节奏感的点簇，用笔较为灵活多变，笔意

[1]西汉，刘安．《淮南子·
说林训》。

贯穿连绵。

第二节 造型与线条

首先，需要注意的一点是画面整体与局部关系处理。很多学习者对于整体与局部关系的处理不以为然，在学习后期及中期初始阶段新鲜感过后，学习者兴趣索然易懈怠，对于一些细节草率敷衍，殊不知画面整体与细节从来不可分割。在临摹过程中把握形神关系的关键之一是对细节的处理，所谓"画者谨毛而失貌"，[1]绘画形象的塑造过程中处理好整体与局部之间关系，这不仅是简单临摹，而且可以上升到辩证关系的思维高度。

其次，回归本节主要内容，从造型语言上来看，以线造型是中国人物画的主要造型手段，在早期中国绘画中以线为造型的基本语言特征便已形成。中国画线造型独特的语言文化性和符号性的特征也是中国绘画视觉表现方式区别于其他画种的根本特征之一，以线传情是中国画最具有自身艺术特点的表现形式，它承载着中国艺术家在视觉表达上独特的观察方式与审美心理感受，这种感受是在经过中国漫长的文明历史发展过程而逐渐形成完善的。线比模仿性写实语言更有表现力、更自由。中国画之线摆脱了单纯形体空间转折面表现功能，中国画的线条承载着画家主观表现的内在本质，如生命感、力感、韵律感及个人性情。欣赏中国画时，对画面中作为绘画表现语言的线条的韵味及骨法用笔（力度、书写气息）的体味成为品评作品格调高低的重点。研究唐仕女画绘画语言的形成，解读画家用线并体会其内心情感意识和审美思想是重要的步骤之一，有关画家个人因素，诸如个人经历、内心情感等详细研究已在本书第四章中讲述，在此不再赘述。读画需要我们通过既具象又抽象的绘画语言

来读。线条作为中国画特殊的艺术语言具有高度概括
性、抽象性和写实性。如《簪花仕女图》所用线条介
于"高古游丝描"和"铁线描"之间，行笔平稳，线
条具有流动性，整体线条灵活放松，流动中自有力量
和自由。在临摹《簪花仕女图》过程中，笔者感触最
深的是其线条收放自如，交代清楚且笔墨韵味细腻。
画家有意区别人物肌肤与表现衣物轻纱质地线条，在
不大的画面上，周昉将几个人物一字排开，没有繁杂
背景却用生动的动作、丰富的表情将几个人物有呼应
地联系起来，画面人物关系有序地被画家以此种巧妙
方式无形串联起来。

　　在进行线描时，虽不像书法有固定笔顺，但也要
讲究画面有主有次的条理。在再现《簪花仕女图》人
物绘制过程中可先勾勒人物上衣、底裙再勾头发、脖
子、脸的外形、手，最后画眼睛、口鼻。对眼睛的刻
画有利于抓住人物气韵。勾勒衣纹时先画前面再画后
面，对原作衣纹处理进行观察分析，做到有条理，不
紊乱，有先后，有主次，讲究线与线之间的起承转合、
长短疏密配合及线条间的笔意连接、"气"的连贯性。
线描是《簪花仕女图》绘画技巧解析的基础，而对原
作线描的分析理解是决定性因素。实入虚出，虚入实出，
虚入虚出，实入实出，研究画面语言时对包括行笔过
程中用笔变化在内的线条的解析与理解应该引起重视。

第三节　形神关系把握

　　荀况在《天论》篇高度概括表述："形具而神生"，
即形体准确形态到位，整体的神态才能生发。有形无
神，只有外在美而缺少内在美，只关注对象外在形忽
视原作内在神韵是大忌。

　　在解析中体会"形"的情趣和"神"的意味。《庄
子》有言："精神生于道，形本生于精，而万物

[1]庄子．《知北游》．

以形相生。"[1]从哲学高度可见"形神"内涵及关系。顾恺之提出"传神写照"理论，在《摩拓妙法》中提出"以形写神"创作方法，强调形与神是一个统一体，并认为这是中国绘画的中心环节。研究中国画对形神关系的把握不容忽视。传神必须通过写形来实现，写形是为了写神的目的所用手段。顾恺之在《论画》中提出"迁想妙得"，主张进行艺术构思时，将自己的思想感情迁融寓于所描绘对象，通过自我深刻认识和丰富想象力来"妙得"描绘对象形象和自身精神世界，从而创作艺术作品。这样的创作观念也符合了庄子认为"非爱若形，爱使其形也"的理论，揭示了神对形的主宰地位。顾恺之的"传神论"通过后人实践到了周昉，进入"形神兼备"的成熟阶段。当时社会上普遍评论作品的优劣也不只以对象形似为满足而贵在神似。朱景玄在《唐朝名画录》中记录周昉"又郭令公婿赵纵侍郎尝令韩幹写真，众称其善。后又请周昉长史写之。二人皆有能名，令公尝列二真置于坐侧，未能定其优劣。因赵夫人归省，令公问云：'此画何人？'对曰：'赵郎也。'又云：'何者最似？'对曰：'两画皆似，后画尤佳。'又问：'何以言之？'云：'前画者空得赵郎状貌，后画者兼移其神气，得赵郎性情笑言之姿。'"中国画的造型语言具有单纯和简练的特征，其形与神的相互关系一般都是通过所描绘对象的基本形态和动作来体现的，并以自然、质朴的手法显现出神貌和情感，通过不十分明显的形态变化却生动地表现出人物形象所具有的生命力。对中国画的研究实际上是对精神的显现问题研究，而这个显现无论如何也离不开形的依托。所谓"形"不仅仅是指具体的某种物象，它还包括物象以外更广泛意义上的"形状"或"形态"；所谓"神"也不只是指人包括动物的内在性格、气质和精神内涵，还包含画家在创作过程中渗透到作品中的主观意趣和某种精神指向，以及在画面中呈现出来的神韵风采。以形质相分，形神兼

具。再现《簪花仕女图》的创作过程不仅是对形的研究，对艺术家本身创作思想精神及环境对其影响的分析也不容忽视。周昉出身官宦家庭，对上层社会的优雅奢华的生活场景十分熟悉，因为深受这种奢华之风影响，其画笔下也多记录当时上层社会贵妇的休闲生活。《簪花仕女图》就是周昉具有代表性的传世名作之一。她们或闲步花园中，或嬉戏豢养的宠物，在华美服饰衬托下，周昉抓住人物精神状态和内心深处的细腻变化，在极力表现贵妇奢华生活的同时抓住人物精神状态，传达出宫廷妇女优越、富足遮掩下的落寞的复杂内心情感。

宫廷贵族妇女终日无所事事。周昉描绘的《簪花仕女图》抓住人物特征、人物复杂性格，分析人物心理，表现了衣着华丽的嫔妃在庭院中悠闲自得的情景。圆润的造型，轻盈的体态，精致的描绘将人物拈花、捉蝶、戏犬、赏鹤的姿态刻画鲜活，将典型封建社会上流女性终日无所事事空寂的精神状态生动地表达出来。在观察原作时揣摩画家情感，观察其刻画手段是还原原作至关重要的一步。

第四节　再现《簪花仕女图》及榆林窟第25窟绘制过程

笔者结合多年教学经验及指导教学中学生的还原复制作品对具有代表性的《簪花仕女图》和榆林窟第25窟的制作过程进行复原分析，继而更深刻真实地从研究其绘画语言角度解析并再现创作过程。

首先回到对于两维画面美感的表现分析，如果说绘画主题是对两维视觉绘画的侵犯，那么当我们回归对绘画主题的探讨时，对于主题的表达应该是画家对于主题体悟升华后的感受表现。而这种感受在表现主题的同时应该超越单一表现主题的束缚，画面本身应

该有更加深刻的审美意味，画面的一切因素都应该符合这一原则，虽然主题仍然存在。此刻画面中的造型形象、构图及画面构成等视觉因素是艺术家对于主题升华后的情感自然流露，此刻主题并未干扰两维的画面而应该说画面超越了主题，这一情况发生在所有真正配称为一流大师作品的绘画中，这也是大师的作品能够超越他那个时代成为永恒之美的原因。画面背后的抽象意象和情境悄然升起。传达给观者的是画家对主体真实存在体察及画面语言的象征符号和抽象构成所最终让观者形成的情感意境。此时可以说观者看的行为已不仅凭眼睛所获得信息的表象或画面抽象构成（注：笔者认为两维度画面的抽象构成艺术存在于一切绘画作品中而不仅是某些特别的绘画作品中，只是画家在创作中给予的关注多少，其因素和作用一直在发挥，无论是在原始岩画中还是在古典作品中，艺术家在两维的画面中进行以上创作就有两维抽象视觉语言因素的存在），而是处理翻译后的直觉审美语言及感受。所谓"艺以载道"，这时绘画语言才真正地成为言之有物的艺术语言，此时我们可以说这是一张有主题的画，而配称为画的原因是画作本身而并非主题。因而从画面角度我们可以说一切配称为画的作品均为抽象艺术。达·芬奇绘画之美的永恒不朽不只在其主题和所绘形象之美，更在其绘画形式抽象语言背后深沉的真理、情境之美，这时可以说艺术是艺术家将真理置入艺术品，或说艺术家使真理得以显现，因为它不能停留于物象的表面而应该是一种视觉语言与直觉语言对于真理的翻译与解构。

《簪花仕女图》学习过程中，学生经常会问为何将簪花的历史文化背景掌握得如此之熟悉却仍然无法解决临画的问题。问题在于临画不仅需要我们读相关作品的文字文章描述，且需"读画"。读画需要我们通过既具象又抽象的绘画语言来读。当我们品评簪花之时才发现仅用文字语言的描述解决不了临画的审美

问题。即使是你把理论家对于此画的品评读上百遍，也仅对《簪花仕女图》停留在文字层面上的认识。当然这绝不是在否认画史画论的重要，事实上古代画论是如此的重要，需要学画者反复阅读体味。这些画论中的一些作者本身就是中国绘画大师，这与简单的绘画品评的文章是有本质区别的。在我们关注绘画作品背景和技法的时候，不要忘记对于绘画有着更为深刻和值得思考的问题。在使用语言进行思考和表达的时候，语言和已经形成的先入为主的观念同时也在禁锢着我们。艺术本身提供了超越语言冲破概念的途径，而我们往往是舍本求末。当用语言来诠释艺术的时候总会觉得文不达意。美学家诠释绘画之美的时候多从图像入手继而涉及文化等。如同哲学家的诠释行为似乎有着一种悲剧的意味，明知其不可为而为之。哲学家所用的这把语言之刀并非是庖丁用以解牛的利刃，而庖丁虽然持利刃却"臣以神遇而不以目视，官知止而神欲行"。[1] 这不得不让我们想起维特根斯坦的那一结论，"在不可言说的事情面前我们应该保持沉默"。但在保持沉默的同时，需以经验方式介入，多琢磨在实际的临摹中以何种手法可以达到需要的画面效果，画家是如何通过造型语言表现人物的神韵和性格特征，其造型手段的特征有哪些。同时可以动手对于局部重要的地方进行临摹或速写，主要目的是在于体验和思考，并为临画做好认识上和绘画操作上的准备实验。这就是说读画之时需要运用视觉语言来进行阅读，换言之，读画之时应该更多地关注画面中的构成因素。并在对于绘画材料动手实验中不断地思考掌握住其特性和制作规律。而且对于材料技法认识思考之时要尽量发挥想象力从微观的角度来思考和审视画面，理解绘画材料深层道理。例如可以扩大化把绘画用绢想成一张编织严密的网，用胶矾将网眼粘住使之不透不漏（也就是不漏矾）便获得了熟绢，此时我们就可以把颜料颗粒沾在这样的平面上，而且是一层层反复粘贴。

[1] 庄子，《庖丁解牛》。

工具

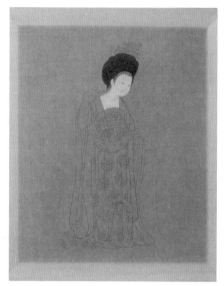

第一段后4底稿

人物线描

神情细节

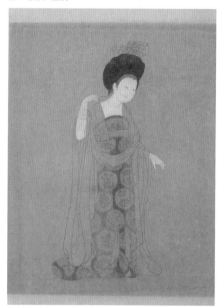

第一段后5底色

这样我们就会理解为什么在分染罩染的时候下笔要轻快；为什么要等到颜色干透后再染下一遍。因为如果不这样就会使颜色与绢面在没有粘贴牢固之时将之洗掉或洗乱造成污渍僵死的色块，同样，用胶含量不够

的宿墨和粗颗粒颜色也会造成这样的败笔画面，而过度频繁地用水洗画会将熟绢上的胶矾洗掉，此时这绢上的网眼会浮现导致漏矾的情况发生。对于材料的认识的深度和经验是保证我们画面效果和绘画材料成功运用于表达的基本前提。这种经验思考式的研读作品方法能够引我们举一反三，渐入佳境。如同练武之时如果只想着动作的华丽当然学不到实用的格斗功夫，而当你做每个动作之时都在思考在格斗中的使用时，那么自然是与前一种的训练方法得到的训练结果大有不同。《历代名画记》中就有关于武术与艺术比较的记载："开元中，将军裴旻善舞剑，道玄观旻舞剑，见出没神怪，既毕，挥毫益进。时又有公孙大娘亦善舞剑器，张旭见之，因为草书。杜甫歌行述其事。是知书画之艺，皆须意气而成，亦非懦夫所能作也。""夫象物必在于形似，形似须全其骨气。骨气形似，皆本于立意而归乎用笔。故工画者多善书。"对于艺术需要体悟，而非人云亦云的假知。艺之大道相通，但仅靠语言文字是难得其真意的。这也许是禅宗要不立文字而庄子要坐忘的原因所在吧。因而在读画之时不要停留在文字的境界，尤其是在品读画面气韵、趣味之时，忘记文字去用心和你的性灵体会作品，不仅用眼睛去看画，还要去"听"它，不仅要听而且要听之以心，继而听之以气，去体会作品中的生命和精神的大自然之"气"，这样才能够越过其皮相得其骨髓。这些是用文字所不能及的，这样才是画家的内心而非画匠的行活。通过这样的过程我们可与大师进行神交而得益，同时还原复制古人物艺术作品对于未来的个人艺术创作有着重要积极的意义。

体知和直觉经验的方式是最好理解艺术的途径，而非停留在表面的文字描述层面。如果想深刻理解艺术最好是亲身介入实际的专业实践与理论并进，在实践中获得技艺和认知的同时，才能与那不可言说的真知经验不期而遇。

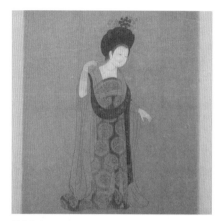

逐步上色

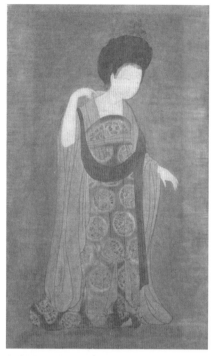

完善各部，调整整体

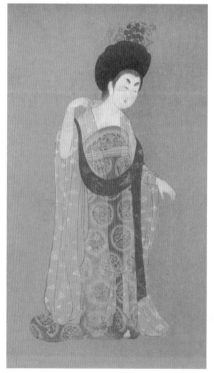

添加花纹等细节

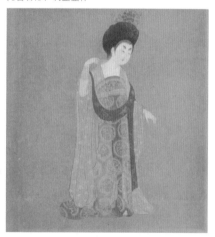

教学案例，学生唐琴临摹作品，完成图

　　"夫言非吹也。言者有言，其所言者特未定也。
果有言邪？其未尝有言邪？其以为异于鷇音，亦有辩
乎？其无辩乎？道恶乎隐而有真伪？言恶乎隐而有是
非？道恶乎往而不存？言恶乎存而不可？道隐于小

完成图神情细节

[1]庄子．《庄子·齐物论》．

成，言隐于荣华。故有儒墨之是非，以是其所非而非其所是。欲是其所非而非其所是，则莫若以明。"[1]说话与吹风不同，言者所言的内容并非有一个定准，果真算是有所发言吗？或是什么也没说？我们的发言真的和出生的小鸟有所不同吗，还是就是一回事？我经常以庄子的这些话来提醒自己。毕竟用言语来解释绘画相关形而上的问题如同想用言语为大家说清楚"道"一样困难，其成功传递信息与否不仅在说者的表达方式，也在听者的理解方式。庄子用浪漫的诗化语言来表述道，而我们鼓励通过艺术实践和实证的体悟来理解艺术。庄子提到的"则莫若以明"给予人深刻的启示。看来仅靠语言来理解艺术远远不够，我们需要用虚静的心去观察体悟其本然，才能在了悟绘画技术时不受限于文字概念和画技表面现象的羁绊。

一、《簪花仕女图》局部复制还原具体步骤解析

粉本和线稿可以说是一幅画的灵魂，其重要性怎么说也不为过。可以说在临摹中绘出精良的线稿，临画已经成功了大半。临摹时最好不要用铅笔将线稿直接画在绢上，一来铅笔容易伤绢，二来铅笔画过的地

线稿1

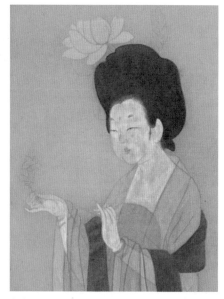

完善

线稿2

完善图

方吸水性受到了破坏，自然会对勾毛笔墨线的时候产
生负面的影响。最后对照原画用硫酸纸类的透明纸从
原画的清晰水印版本上透稿后整理线稿。这里要注意
的是使用铅笔整理线稿时，应如同用毛笔一样把原画

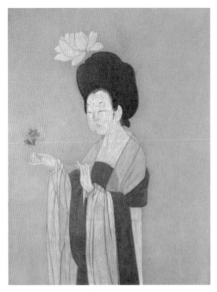

上色　　　　　　　　　　　　　　　　上色服饰

　　的用笔提按轻重转折节奏，甚至是笔墨的浓淡感觉整
　　理出来，注意线条对于不同质地和形体的表现，做到
　　心中有数。然后再用透台将此线稿整理在熟宣纸上，
　　此时我们对于本画的线稿已经做到胸有成竹，这时才
　　可将带有线稿的熟宣纸置于绷好的绢之下开始最后的
　　透稿。我们还需注意的是在绢上的勾线感觉与熟宣纸
　　上略有不同，勾线时需注意到这一点。此时在绢上的
　　勾线便成为将心中之竹演绎出来的过程，即使这样，
　　我们仍需在透稿过程中反复观察体会原画，应该是在
　　画而切忌描。这种步骤听上去烦琐，但可以说是物有
　　所值。对于唐仕女画绘画语言的形成研究学习来讲，
　　这第一步的细致解析还原是至关重要的，大家可以耐
　　心实践，定会体悟其中滋味。
　　　　其次主要是运用上色、分染、反衬等技法。用墨
　　反复渲染头发直到墨色和墨气合适，发髻边缘的表现
　　要注意发髻的形状特征和发丝根根如肉的感觉。切忌
　　发髻渲染得过死。染色和染墨时重要的是色与线的关
　　系，要做到色线相合而互不相碍和谐顺气的关系。人

物面部和人体肌肤部分和衣服的一些相应的部分开始
反衬白粉。粉质颜色的上色趣味要厚重圆满，这种厚
重不是靠颜色反复地罩染厚的，而是采取惜墨如金以
薄显厚的办法，避免过犹不及。面部反衬白粉后正面
再罩染。在上白粉时要轻薄中见厚重。脸部使用朱磦、
朱砂、曙红等颜色进行分染。衣服上用花青、胭脂、
朱砂等红色系列及赭石进行渲染。而在用颜色罩染时
可能在染味道，如在人物脸上渲染赭石水，脸部的变
化淡到只能被感觉到却不能被看到！画面效果就是通
过这样基础技法的微妙把握来实现的。重要的是不仅
知道法还要掌握技，而最终决定画面高低的是画家的
品位和对于神韵的写照。如果我们理解前面提到过的
原理并通晓其根本，就自然会应变自如地把握控制画
面。中国画的制作依据材料特性是有一定程序规范的，
这些程序需我们了解中国材料的本然方可得法。临摹
步骤仅是供初学者入手的一种研习方法，如果不能通
其理，那么刻板的步骤自然成了误人子弟的祸根。

最后主要调整整个画面的大关系和韵味。需要注

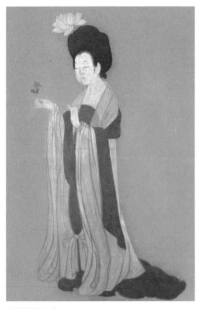

逐渐整体上色

漏矾

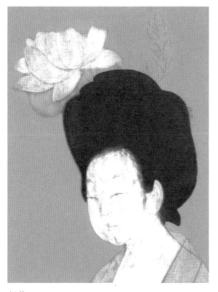

细节

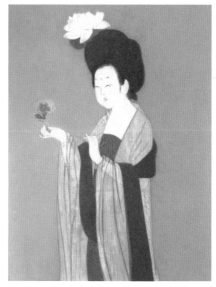

逐步完善

意做旧时轮廓线和做旧颜色间的画面呼应关系，不要让做旧的颜色渲染破坏了轮廓线的气。最后提金粉。

第二位人物整体分析：画中贵族妇女身着白色轻纱，髻插荷花，朱色长裙拖于地面，手持红花入情观赏。人物线条流畅，衣裳劲简，色彩柔丽，丰腴婀娜。

以下为还原复制过程中的简述步骤，本章后将整体进行还原绘制研究详述。

1. 为表现古画颜色浑厚的效果，可将绢染成茶色的基本旧色底子。

2. 铅笔从清晰原大印刷品中提取线稿。

3. 画面整体墨色均匀适中，为使画面整体统一中又有变化，主次有序，画面墨色有浓淡变化，在过稿勾线过程中也应注意把握局部墨色浓淡变化。头发及眼睑最重，披帛次之，荷叶再次之，其余墨色整体偏淡均匀，便于后期的处理做旧。

4. "传神写照，正在阿堵中"[1]，正如王绎在《写像秘诀》中所说，"默识于心，闭目如在目前，放笔如在笔底"。原作人物神态传神，将宫廷妇女虽身处

[1]南朝·宋.刘义庆.《世说新语·巧艺》。

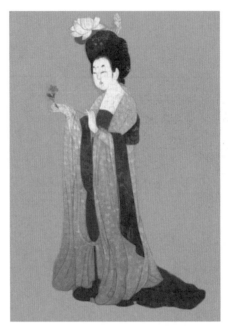

添加花纹

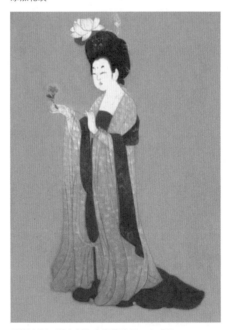

教学案例，学生侯海鑫临摹作品，完成图

奢靡生活却终日虚度内心空虚的精神状态刻画生动，
眼神似在不在花上，虽在赏花又仿若心不在焉，神情

复杂，让人不禁感叹画中贵族妇女到底是在赏花还是在为自己这朵处于深宫终会凋零的花而哀怨，古人向来以花朵指代女人，《簪花仕女图》随处可见的花朵也许是画家为古代宫廷妇女如同手上花朵一样遭人把玩观赏最后弃之逐水飘零的共同可怜命运的暗示与同情。由此可见周昉对传神刻画的关注力，在画面中力求传神。同时也印证了宋沈括《梦溪笔谈》中所说："书画之妙，当以神会，难可以形器求也。"

1. 作者对于发际线头发与额头皮肤的嵌入关系刻画生动，丝丝入肉，勾线时力求表现出发根长于皮肤上的力度，而不是简单将头发盖于皮肤之上。淡墨多次渲染头发，发髻黑而透气。

2. 用墨分染眉毛、发髻、荷叶和披帛。

3. 肌肤和花瓣反衬厚白粉表现出丰腴细腻的肌肤之美，轻纱反衬薄白粉，根据画面效果正面罩染白粉。由此可看出通过"三矾九染"的绘画技法可达到对所表现对象刻画生动的画面材料效果。

曙红作为底色反衬长裙和手中的花朵。

整体统一补足画面色调关系。周昉在作画过程中对整体画面颜色控制胸有成竹，不是孤立地把某一局部的颜色全部着色完成，在着色时各个部分统一进行，一部分染到七八成时，暂且搁笔，再染其他部分。

有可能出现的问题：漏矾。从画面稳定轻快的渲染状态我们可以看出画家基本依照"三矾九染"的传统绘画制作过程。在制作过程中需掌握好胶矾比例，若经过反复修改做旧绢面会失去原有的胶出现漏矾情况。此时需要补少量胶矾，待干后填补颜色。

朱砂薄罩长裙，根据颜色效果再进行多次罩染。

朱砂分染荷花瓣与反衬白粉自然结合以呈现荷花自然娇嫩质地。

赭石墨罩染披帛呈现赭石墨颜色。

复勾人物面部五官，部分地方进行醒线，醒出人物"神气"。

[1]沙武田：《S.P.76〈观无量寿经变稿〉析——敦煌壁画底稿研究之五》，载于《敦煌研究》，2001年第2期。

白粉复勾白色轻纱，用线自然游离，将唐朝贵族仕女服装材料质地轻柔的特点充分表现出来。

头青、朱磦、白粉渲染披帛花纹。

整体观察画面用色关系，谨慎地统一补足。

石青、金粉、白粉点缀出发髻饰品。

《簪花仕女图》中仕女身穿的多层透明纱衫和人物眼神等都是表现的重点，也是画龙点睛的重要步骤。画家对用色、墨色变化控制恰到好处。

二、榆林窟第25窟北壁弥勒经变的复制还原

当谈到仕女画等中国工笔人物画时，我们大都关注宫廷院体绘画，其材料也多以绢本和纸本的绘画材料为主，而往往忽略了壁画这一重要的中国工笔人物画的图像资源宝库，包括敦煌壁画以及西藏的壁画。虽说唐卡不属于古代中国中原绘画，但事实上优秀的唐卡作品同样是研究唐仕女画绘画语言形成的资料之一。而在敦煌石窟群中就有吐蕃统治时期精美的密宗窟的出现。石窟壁画中的作品多为无名画工画匠所绘，虽不像细致的宫廷绘画均出自名家之手，但其艺术价值和文史价值也绝不逊色。沙武田指出，"似乎说明作为洞窟壁画底稿的制作者对经文的深刻理解，由此也表明其并非一般的画匠，而是有着一定的佛教知识修养，或许应属当时曹氏画院内的某些高级画工……"[1]我们由此可以看出敦煌画工如同修行者般用心去画，因而能够营造出佛教变相中非凡的时空幻象和石窟艺术的情境之美。虽然敦煌莫高窟的壁画有着成教化、助人伦的叙事说教的作用，但当我们谈到画面之美的时候与内容联系将变得不那么紧密，最终画面的抽象构成之美是超道德的。

敦煌莫高窟从前秦建元二年开窟后，其洞窟壁画随历史文化不断演进，其时间跨度长且绘画风格多样集中，是我们研究学习唐仕女画绘画语言的极佳教材。

丝绸之路艺术文化及佛教艺术对中国人物画具有着重要的影响。这也是我们在本教材中收入中国传统壁画还原复制内容的缘由之一，至于之二当然是为了更切实地理解古人进行绘画之艺术创作时的处境与创作思维。无论是作为此种绘画语言的研究学习还是复制还原作为中国传统艺术的继承与延续，都应用开阔的思路和视野思考。可以将印度、日本、韩国、伊朗、希腊、埃及等国的传统古代绘画与中国传统画进行比较分析异同并考证期间有可能存在的联系影响，这样无论是从绘画的技艺、审美鉴赏和创作理论上，还是从美术史论研究上来说都是有着积极意义的。望日后余力可以从此种角度继续进行此类研究。在对敦煌壁画临摹之前应该对以下几个问题有所认识。我们应该意识到的是敦煌壁画不同于卷轴画可供人们手上把玩。敦煌壁画是佛教石窟造像的一部分，具有环境之美——佛教石窟有着令"佛陀神明及佛国世界显现在场"的艺术表现目的。敦煌石窟内所绘壁画的墙体对于观者有着心理暗示功能。在敦煌壁画中体现得较为凸显的为绘有千佛形象的墙壁，此时这面墙对于观者来说已经成了浩瀚的佛国宇宙时空，而通过同样墙壁经变画则展现出佛国的极乐世界。此时敦煌石窟内壁更像一个个连贯的屏幕，而这个屏幕可以成为时空的隧道来引领观众接近佛国世界，这也是敦煌莫高窟设计者的匠心之所在。从希腊的神庙、欧洲的教堂到莫高窟的石窟艺术，其艺术都有着宣扬宗教的成教化意义和功能。这种完美融合建筑、雕塑、绘画及装饰艺术的环境舞台式的多媒体艺术形态样式有着强大的心理暗示功能和精神意义，即观赏者或者朝圣者进入其中无论是朝圣还是进行某种礼佛仪式，他们希望能够以此进入他们的天国世界靠近他们的神佛，换言之，他们希望他们的佛在场。观者与其神在石窟这一特殊的时空里相遇。在我们关注画家、观赏者、神庙或石窟这一特殊艺术品时，要始终注意这三者的关系及这一艺术品的

功能特征和美学特征。可以把敦煌壁画作为独立的绘画作品来研究，但更重要的是我们应该意识到这些壁画和彩塑以及石窟的形制空间结构、绘画分镜头式的史诗般的叙事方式（如佛本生故事）及装饰意味（如经变画及藻井等）都是多媒材环境时空艺术品——石窟的一部分，如同电影或戏剧语言的多种语言的结合。当进行研究敦煌壁画时，应始终意识到它不同于一般的卷轴画和架上绘画。当然它与墓室壁画也有区别。严格意义上应该说我们还原的这张敦煌壁画只是整个洞窟艺术作品的一个单元的局部，清楚这一点会使我们在解析敦煌壁画时有着更为深刻的认识。

僧人为普渡众生，在宣扬佛教中必然要贴近百姓以喜闻乐见通俗易懂的形式来传播佛理，因而出现俗讲，而在绘画中出现了变相图以及绘画的图案装饰意味，并以中国人特有的时空观来表述经变故事。从内容和形式的演变上可以看出佛教艺术受中原文化影响形成不断的本土化和世俗化的转变。但我们需要注意的是这种演变丝毫不会影响敦煌壁画的艺术趣味，因为决定绘画趣味的并非是其主题形式，其绘事视觉趣味决定于画面语言视觉构成和绘画的抽象视觉表达，这也是为何一些现代画家认为主题和三维立体的写实表述是对两维平面绘画艺术的桎梏与侵犯。而敦煌壁画的创作者早已实现了二维平面绘画艺术对于主题的超越。也就是说无论是敦煌壁画成教化助人伦的说教传法的功能性，还是其为贴近百姓的世俗化都没有使其绘画本身趣味变得降格。敦煌艺术家在法度和形式中获得了艺术上的大自在、大自由。观其绘画时不禁会想起保罗·克利那句话："艺术并不描绘可见的东西，而是把不可见的东西创造出来。"这也应了佛"禅宗"不立文字的教诲——对于绘画的表现不应仅仅执着于相应文字的理解。在研究敦煌壁画时要充分关注其画稿的创作者和壁画的演绎者以及更加复杂的画工身份，将他们联系起来思考审视敦煌壁画，要充分关

注到敦煌绘画主体——画家、客体——佛经故事、本体——敦煌壁画超越道德的美。将其联系起来重新审视壁画，深刻发现其绘画本体美和超越时代的永恒审美因素及成因，发现其功能性以及绘画审美对功能性的超越。绘画作为媒体传播及绘画本身的现代意识，壁画与其石窟空间构成、俗讲、诵经、佛教音乐配合一起如同电影式的演绎。这种多渠道式的传媒表现在澳洲早期土著人的艺术中也有类似的出现，并在世界各个角落有所发现。虽然敦煌莫高窟的壁画有着成教化、助人伦的叙事说教的作用，但当我们谈到画面之美的时候与内容的联系将变得不那么紧密，最终画面的抽象视觉之美是超道德的。

3. 榆林窟第 25 窟弥勒经变局部再现具体步骤。

宋李诫《营造法式》卷 13 "泥作制度画壁"条记"画壁造作制度"中记载："造画壁之制，先以粗泥搭络毕，候稍干，再用泥横被竹篦一重，以泥盖平。又候稍干，钉麻华，以泥分披令匀，又用泥盖平（以上用粗泥五重，厚一分五厘，若拱眼壁，只用粗泥各一重，上施沙泥收压三遍），方用中泥细衬。泥上施沙泥。候水脉定，收压十遍，令泥面光泽。"又记："凡和沙泥，每白沙二斤，用胶土一斤，麻捣洗择净者七两。"以上所记述的壁画制作方法原理不仅适用于寺观墓的壁画，当然也适用于敦煌石窟壁画的还原制作。

向达先生对于敦煌石窟壁画材料制作有如下说明："今莫高、榆林诸窟壁画，俱先以厚约半寸之泥涂窟内壁上使平；敦

准备材料1

准备材料2

准备材料3

制作地仗1

制作地仗2

制作过程1

制作过程2

制作过程3

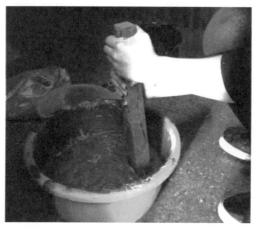
制作过程4

制作过程5

[1]向达：《莫高、榆林二窟杂考》，载于《唐代长安与西域文明》，河北教育出版社2002年版，第396页。

煌一带不产竹篾，故泥内易以锉碎之麦草及麻筋以为骨骼。泥上更涂一层薄如卵壳之石灰，亦有极薄如纸者。彩色施与干燥之石灰面上，除未透入石灰面下之泥层。"[1]从敦煌壁画表面绘画的线及润染效果来看，其石灰面中必然加胶水含量适中，使得其表面用笔描线更加舒服，细微的吸水基面使得线描表达流畅具有写意性，并使渲染更加得心应手。其基面的吸水性应略微好于熟宣纸，这是墓壁画表面的胶合粒结构与宣纸的纤维结构不同的原因所致。

敦煌壁画绘制基底的制作是由"上仰泥博士""泥匠""托壁匠"来做，在石窟不平整的内壁上上一层草拌泥，在石窟内壁的沙砾岩上上泥，形成"壁画地

仗"，然后在地仗层之上刷白粉面便可作画。地仗层
的层数可多可少视其情况而定。这一点在我们临摹壁
画的制作实践中可以用以少胜多的方式来制作基底，
无须完全地复制，研究学习的关键目的是解读绘画语
言趣味和技巧，所以我们可以灵活发挥。不过如果是
考古工作，最好是尽可能地以接近原作材料制作的方
式来进行。

　　敦煌文书所载壁画绘画者的称呼多样，如"画
师""知画手""画窟先生""知绘画手""丹青上
士""画匠弟子""画匠"等，可见绘画者的背景和
水平也是不同的。

　　根据敦煌壁画制作的方法来设计还原以壁画材料
媒材为表现手段的传统工笔人物画基底的制作过程，
并对相关绘画语言技巧进行演示。

　　如果作为以解析绘画语言技法学习为主的目的，
可以以一种简单快捷的方式制作壁画基底。这样的画
面基底制作着重在壁画表层的画面效果还原。如果想
尽可能地尊重复原壁画材料制作（在此以敦煌壁画为
例），那么可以以另一种更加接近壁画基底各层构成
的制作方式来制作壁画的基底，这种方法甚至需要照
顾到壁画地仗层的材料性质，而这样的制作考虑也确
实关系到古人真实的创作情况，此类操练也为未来进
行真正的制作墙面并在其上绘画打下基础。

　　在真实的模拟还原过程中，会对解析整体画面的
绘画语言包括往往容易被忽视的材料部分有一定程度
上的考虑，对于壁画本身的材料上的建构有更为深刻
的理解。既然是在摸索中解析语言形成制作，还原过
程难免会略有些复杂费时。先从第一种相对简单省事
的方法说起。材料的准备有木板、板刷、壁画土（以
所临摹壁画实地所使用的土质材料为准）、胶矾水、
自制糯米胶（以糯米熬成的植物胶水）、中国画用胶
或乳白胶、棉纱布或薄油画布、板刷。以木板为地仗层，
将纱布用胶粘在木板之上然后反复在其上刷用胶调好

[1]清，戴熙：《习苦斋题画》。

的敦煌土。待土干后用细砂纸打磨光滑，上白粉后便可准备在其上作画了。也可以在木板上裱好厚皮纸之后，在上面刷壁画土，道理是相同的。但以皮纸方式仿壁画材料绘画制作需薄中见厚，其所能涂刷壁画土的厚度和结实程度不如以画布为基底的方式。这也是近代临摹中所常见的一种方式。"书因乎笔，画因乎楮，楮有涩滑之不同，画乃有苍茫、淹润、灵妙、朴古各种，皆因其势而利导之。"[1]绘画表面的作画基面对于画面效果和绘画表现有着一定的影响，而画家当然要懂得顺应发挥材料的性质。敦煌壁画的基底使得画家造就了其特殊的绘画表现技法和语言，在传统壁画还原探索的过程中应该仔细地体会壁画材料与绢、纸材料表现的不同。

第二种方法是做一个类似木头盒子的装置并在其内以麻绳搭架固定在木盒子的四周，同时在其中模仿敦煌壁画地仗层等结构进行制作。待干透之后便可以在其上开始绘画。绘制后可以去掉木盒将整块类似墙体的壁画镶嵌在目标墙壁上。如下图所示。

敦煌壁画的颜料主要是石质的矿物质颜料，以土红、赭石、石青、朱砂、白、墨为主。一些作品中使用了立粉贴金的技法（如敦煌莫高窟第57窟中著名的美女菩萨像）。在敦煌壁画中以"青金石"为原料的，石青、石绿大量使用，是壁画灿烂的装饰性画面色彩的重要元素。"临摹古画，着色最难，极力模拟，或有相似。惟红不可及，然无出宋人。宋人摹写唐朝五代之画，如出一手。秘府多宝藏之。今人临画，惟

工具1

工具2

工具3

求影响，多用己意随手苟简。虽极精工，先乏天趣，妙者亦板。"[1] 对目前留存下来的唐宋绘画作品进行比较分析的同时，我们也可以对这一时期敦煌莫高窟和榆林窟壁画进行还原研究，尤其是对敦煌壁画的色彩表现进行细致的分析。这样在解读语言过程中对于色彩表现的把握能够有依据。敦煌壁画主要运用传统的勾线填色的技巧，而赋色则以平涂见多，实际上色的技法其实不难，重要的是颜色的搭配运用。仔细观察敦煌颜色的大胆运用可以与西方野兽派大师马蒂斯的作品相媲美。敦煌壁画的用色构成的深刻原因是值得后世深入研究的。

　　在壁画制作还原过程中，在给壁画画面补上胶矾水时，要防止用笔在涂刷胶矾水的时候所造成的画面浑浊。由于壁画画面表层材料为颜料层和细土层构成，所以很容易在反复的涂抹过程中被破坏。可以用小喷壶将调好的胶矾水喷在画面上，使胶矾水慢慢地渗入壁画之中。要注意的是在刚刚勾过的线和上色之后不要马上喷过量的胶矾水，以防止胶矾水把墨线或者颜色冲开。猜想古人也会注意此点。在进行此步时会提前用嘴将熬制的胶矾水喷上去，起到与现代喷壶类似的功用，此种可能是画匠之法无所顾及认为无妨。敦煌壁画画院画家不在少数，虽是偏远之地但也可能碍于礼节性，认为此举有伤雅观。第二种猜想办法是将干净、干燥的毛笔对胶矾水进行蘸取并快速画过颜料

[1]明，屠隆：《画笺》。

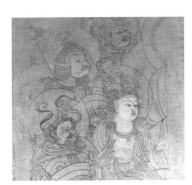

线稿

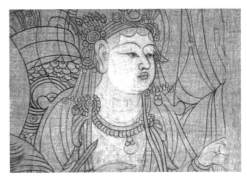

线稿细节

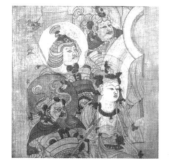

上色1

上色2

逐步完善

学生唐琴临摹作品，榆林窟第25窟
局部

表层。

在调制胶矾水的时候如果使用量不大，可以用小碗来蒸浸泡好的胶矾水。具体步骤如下：将胶矾放在小盅中泡好。将小碗注入开水后将盛有胶矾水的小盅放在碗中，盖上盖子放置数分钟后便可使用。尽量用杯壁厚实的小盅使得胶矾水受热均匀，不至于温度过高而破坏胶矾的效果。

敦煌壁画色彩表现的运用同时受材料特征和表现观念的双重影响，对此不能理解得过于简单。用色多少会受到颜色材料性质的限制，这方面的限制在敦煌壁画中显现的比重比较小，可以说这种束缚对于古人来说如同是戴着镣铐的舞蹈，而舞蹈表现的本体已经挣脱了颜色材料限制的镣铐。也就是说敦煌壁画的创造者运用手头所有的绘画材料完全达到了所要的艺术表现目的和视觉信息的传达。出于民族的审美心理和文化影响，壁画多用鲜明的色彩对比与搭配，单纯而简洁的用色富有极强的装饰意味。可以想象敦煌莫高窟壁画色彩的选择与中国色彩的审美文化和佛教审美哲学相关。禅窟的颜色布局与冥想修禅时禅修者头脑中所见的心理颜色及冥想平静思绪的视觉颜色搭配目的相一致，这与人的视觉神经有关。而敦煌佛窟壁画可能与精通佛理及禅修的高级画工依照个人修习感受和自己对高僧讲授佛理的理解有关。视觉艺术创作和看的行为是大脑整体的经验，而艺术创作更要经过大脑的加工完成后才能真正看到一件艺术品。所以不能孤立地观察壁画的用色而不注意其心理审美的宗教哲理及修习冥想、礼佛的意义。敦煌石窟艺术其主要表现的意义之一就是使佛在场，使观者与佛陀相遇，并使信徒置身于佛陀的佛国世界之中。

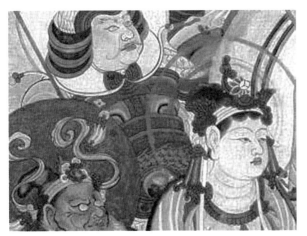

临摹作品完成图细节

佛教壁画用鲜艳的色彩就是要营造出绚烂肃穆的礼佛之气和佛国世界的时空存在。敦煌壁画的艺术表现就是指向这个目的。佛经、信徒、僧侣、画工是敦煌壁画艺术的根源和主体。

对于敦煌壁画的还原再现需要更深刻地体会到这一点，敦煌壁画的制作基本上依据勾线填色这一过程，其绘画制作的难度和精细程度相比绢本的院体工笔人物画要低，但其艺术趣味却没有半点打折。由于以胶土为绘画基底，所以绘画过程中可以修改弥补小程度上的错误。

敦煌壁画的还原步骤基本如之前图中所示，在这张作品中并没有按照原壁画的剥落情况去用打磨雕刻的方法刻意做旧，而是适可而止地在画面气韵到位之时力求保持画面创作之初时的自然状态。复制并不是本书的目的，通过再现原作创作过程研究解析唐人物画（仕女形象为主）绘画语言才是本书研究的最终意义。壁画绘制结束后尽快对其进行装框保护（关于做旧等详细的壁画临摹技巧将在《中国古代壁画研究》一书中细述）。

本节所用图片为笔者在教学案例中记录的还原复制具体过程。

第五节　六法论

南齐谢赫《画品》提出著名"六法论"：气韵生动，骨法用笔，应物象形，随类赋彩，经营位置，传移模写。谢赫首次提出一个初步完备的绘画品评框架，但"六法论"在中国画绘画品评标准上早有应用，谢赫是在此基础上进行相对完善整理，所以在本章笔者从古代绘画品评标准"六法论"角度出发解析仕女画，使仕女画的创作绘画语言形成因素有迹可循，本章以《簪花仕女图》为例分析唐代仕女画的基本成因要素。

一、气韵生动。临摹是中国画初学者学习中国画传统技法和体味中国画特有的审美意向的绝佳途径之一。然而进行中国传统人物绘画临摹学习之时应该始终不忘人物画"气韵生动"这一最高的追求。宋代沈括在他的《梦溪笔谈》中提到"书画之妙，当以神会，难可以形器求也"，品画、读画应品其趣味读其气韵，因而我们就应多以"神会"。郭若虚在论气韵时指出"气韵本乎游心"。在还原复制过程中应该始终寻找这一游于心的状态，让自己一直处于一种生机盎然的神会心游的审美体悟状态。宋人董逌曾跋周昉《按筝图》："其用功力不遗余巧矣。媚色艳姿，明眸善睐，后世自不得其形容骨相，况传神写照可暂得于阿堵中耶？"又评周昉《西施图》："古人有言：画西施之面，美而不可说，规孟贲之目，大而不可畏，君形者亡焉。若昉之于画，不特取其丽也，正以使形者尤可意色得之，更觉神明顿异，此其后世不复加也。"赞扬了周昉以形写神、传神阿堵的高超水平。值得注意的一点是在制作还原之初，如果仅是关注表面的皮相和刻板的制作程序，而忽略造型的趣味和神韵等更为关键的因素，那么对于传统认识便会流于肤浅。在教学中我们发现学生最大的问题便是以一些所谓的传统技法步骤来临摹就以为自己学到了传统绘画的正宗技法，殊不知自己流于表面依样画葫芦，而持有这种认

识的学习者的画中多半会染上一种习气导致画面格调的媚俗。

初学者在对传统人物画的临摹学习中经常未能对整个画面的气韵和人物的神态给予足够的把握。当提到气韵生动时可以利用此种观察方法将其延伸来体察整个画面，即将整个画面当成"一张大脸"去体味这张脸的神韵和"表情"。人物绘画中重要的是自由的表达，条条大路通罗马。为了使同学们能够对于以上论述的问题更加明晰，在对《簪花仕女图》的临摹步骤图中以两种不同的方式来进行，这样可以在解析过程中使画面中的不同因素重点突出，让问题更加清晰。借此对于传统人物画的临摹或还原制作，都会有一个全新的认识。

《宣和画谱》评价周昉"至于传写妇女，则为古今之冠"。《簪花仕女图》传为周昉所作，乃是我国国宝级文物。画家对画中仕女的描绘可谓移其神气且气韵生动。从读画到临摹的整个过程中应着重体味画家对作品整体气韵生动意趣的把握。并思考画家如何做到对人物移其神气的刻画描绘。同时我们可以将传世的张萱作品与周昉的进行比较临摹来研究周昉是如何"初效张萱画"的。

首先，在以上举例中提到读画需注意的一些因素，临摹前对于作品的分析品读和认识有利于我们把画解读得明白。需对所临作品的历史文化背景、技法材料特点和风格特征有所研究，并根据绘画目前保存的品相状态来计划所要达到的表面效果，在本书中要求为还原作品原貌制作过程，需要尽可能地完全遵照原作。

作品的气韵是完整还原过程中的本质所在，能否完整如实地反映作品原貌也是一面衡量是否成功解读画面绘画语言的镜子。郭若虚认为"骨法用笔以下五者可学，如其气韵，必在生知，固不可以巧密得……"这里画家作品中的气韵会带着本身与生俱来的气质。故而在制作时应注意体会大师作品的独特趣味。大师

[1]安澜订补本《画旨》。

与生俱来的气韵格调虽学不得，但气韵格调也并不是完全不可能通过后天的习得提高。董其昌就对于通过读书和生活中的修养来获得趣味和气韵的提高有所论述："气韵不可学，此生而知之，自然天授。然亦有学得处，读万卷书，行万里路，胸中脱去尘浊，自然丘壑内营，立成鄄鄂，随手写来，皆为山水传神。"[1]虽说本处所提的是山水画的气韵，然而所述道理却是相同的。

其次，准备好材料将绢平整适度地绷在画框上，可以开始进行了。临摹步骤可以使用以下两种方法。一种方法是按照局部深入的手段，从脸部画起引领全局，注重人物的表情神韵，可以从眼睛细部的神态入手。所谓传神写照尽在阿堵。王铎在《写像秘诀》中说："默识于心，闭目如在目前，放笔如在笔底。"在下笔之前我们亦应如此。第二种方法是关注整个画面的气韵和整体勾线用笔及染色染墨色彩浓淡关系所形成的节奏，勾线后从颜色的大关系入手然后进入局部的刻画。在步骤图中将两种方法进行比较，着重介绍第一种方法。无论何种步骤，进行第一步的勾线是一切的基础。谈到勾线我们惯于以十八描为传统之典范，并以名称和古人之画作为例。但表面刻板的背诵十八描并依样画葫芦未必是继承传统，研究十八描时我们应思考其审美因素之所在，而不能仅仅从样式出发认为以古人之法进行表现便是理解吸收传统了，这样会导致刻板的样式主义，对于从事艺术来说这将是极为可悲的。十八描可说是种类丰富，而所选画家之作皆是因为其描法不仅具有独特的个性风格，更体现了其笔墨表现语言之趣味之高雅。对于十八描法的学习应更多地思考其表现力之所在而非徒有其表的样式和名称。因而宋沈括在《梦溪笔谈》中说："书画之妙，当以神会，难可以形器求也。"

临画的线描我们要根据原作整理线描稿子。一些同学喜欢直接用别人整理后的线描稿，勾线时甚至不

看原画，这种行为如同"咀嚼别人嚼过的东西"，食之无味。且完全放弃了自己观察思考原画的机会，这样根本无法达到学习的目的。试想一幅画经过复印机几次复印都会失真，更何况是经过带有个人偏好和水平限制的人来复印。所以说勾线的第一步重要的是根据原著的笔墨感觉来整理线稿。需要注意用笔的轻重缓急、提按转折和墨色的浓淡变化。通过不同形质墨色的线条来描绘脸部、头发、发饰、丝绸衣物等不同质地的物象。古人对于画稿给予了很高的关注，可以说画稿的线稿如同西方油画创作素描稿一样重要，难怪西方安格尔等绘画大师把素描视为绘画的基础。"古人画稿，谓之粉本。谓以粉作地，布置妥帖，而后挥洒出之，使物无遁形，笔无误落，前辈多宝蓄之。后即宗此法，摹拓前人笔迹，以成粉本。宣和绍兴间所藏粉本，多有神妙者。为临摹数十过，往往克绍古人遗意。今学者不求工于运思构局，绘水绘声之妙，往往自谓能画，而粉本之临摹者绝鲜，是所谓畏难而苟安也。以是求名，呜乎可哉？"[1]

　　"气韵"为第一要素，正如明代汪珂玉所言："谢赫论画有'六法'，而首贵气韵生动。盖骨法用笔，非气韵不灵；应物象形，非气韵不宣；传移模写，非气韵不化。"谢赫首次提出一个初步完备的绘画品评框架，但"六法论"在中国画绘画品评标准上早有应用，谢赫在此基础上进行相对完善整理，其首要之说"气韵生动"实际上是受顾恺之"以形写神"说的直接启示。"写神"说生动揭示了中国画本质特征，这一观念也是评价中国画的经典术语。唐代工笔仕女画是从生活中得来的形象，将所描画对象"精神"注入画面形象中，人物自然之神态引发于画面之上。周昉通过对脸部、体态不同特征的刻画，特别是嘴角细微变化、眼睛的正斜大小、黛眉高低疏密及手势安放等细节鲜活传达出当时上流社会女性内心落寞寂寥的神态。达·芬奇曾说："一幅图画或任何人物画都应当使人一看就能

[1]明，王绂：《书画传习录》。

[1]宋，郭若虚：《图画见闻志》。

从人物的姿态认出他们的思想活动。"在艺术创作中，古今中外优秀艺术家的思想总有惊人的相似，对于画中每个人物姿态表情的观察和心理活动的分析乃至画家创作思想的来源对解析和再现《簪花仕女图》绘画面貌都显得格外重要。画家对画中仕女的描绘可谓移其神气且气韵生动，通过对仕女的神态和气韵的把握，将高古典雅之韵引发于画面之上。从我们读画到再现的整个过程中应着重体味画家对作品整体气韵生动意趣的把握，并思考画家如何做到对人物移其神气的刻画描绘。同时我们可以将传世的张萱作品与周昉的进行比较再现来研究周昉是如何"初效张萱画"的。

作品整体的气韵是画面的中心本质所在。对于气韵的认识和学习把握在画论中存在不同观点。郭若虚认为"骨法用笔以下五者可学，如其气韵，必在生知，固不可以巧密得……"[1]这里画家作品中的气韵会带着本身与生俱来的气质。正确的方法和思路可以提供给我们学习"神韵"的可学之处，这也需要我们在再现之前需要对于原作进行仔细研读。

二、骨法用笔。"骨法用笔"指线在一幅画中的骨干框架作用，除了表达造型外，线的优劣直接影响到一幅画的成败。人物线描总结了"十八描"：高古游丝描、琴弦描、铁线描、行云流水描、钉头鼠尾描、曹衣描、柳叶描、枣核描、蚯蚓描等。线描千变万化但不外乎工整匀称与粗犷奔放。

周昉以含蓄劲简风格见长，柔中带刚的线条恰到好处地体现了丰肌中形体的骨气，也不失丰肥中的曼妙，超越了形体上的"以气韵求其画，则形似在其间"的骨法用笔意识。精致细腻线条所表现的人物轻柔透明薄纱下隐约可见的手臂肌肤，用力均匀，线条流畅，准确勾画仕女脸部和双手，发丝精细飞动，根根入肉，衣裙规整而富有流动性，线条整体简洁同时展现了女性的柔美。中国画的特点是神离于形，以形写神。线描是中国画的表现基础，再现这些丰富的线描就必须

精通并掌握这些线描的特点，才能形神兼备地再现原画之魂。

三、应物象形。《簪花仕女图》中持蝶仕女心事重重等形象都是以写实手法努力地塑造和描绘现实中的形体和形中之神，此画虽为周昉之作，却也是周昉对顾恺之"悟对通神""迁想妙得"理论的延伸运用。意大利佛罗伦萨学者彼特拉克提出艺术"相似"应是"神似"的主张，他说："从事模仿的人应当小心翼翼地使其著作同他的范本相似，但不是完全一致。这种相似不应是一幅肖像画同其表现对象之间具有的那种相似，在上述场合，肖像画越像模特儿，艺术家就越受推崇。相反，它应当是一个儿子同其父亲之间具有的那种相似。虽然两人各自的体貌时常很不一样，但是面部和眼睛里尤其能被人们感知到存在着某种影子和神韵，后者正如我们的画家称呼那样，它们造成了一种相似，令我们看到儿子时就会想到父亲，哪怕测量各个部分时不会发现什么相同的地方，不过其中隐藏的某种特质就具有这种力量。所以，我们也要留心一件事物相像时，许多地方可能是不相像的，相像之点会隐藏着，因为只能被默察的心灵所把握，它是只可意会而无法言传的。"彼特拉克生动揭示出形与神之间存在的一种内在本质联系，提出形与神之间简单相似并不是艺术目的之所在。由此无论是解析《簪花仕女图》绘画面貌成因还是再现创作之时的精彩，对"神"的体会都是至关重要一步。而再现的目的也不是简单机械的模仿而是为了求其"神"。

四、随类赋彩。唐代这个特殊时代的恢宏大气所赋予时代独特性造就了画家色彩上淋漓尽致的发挥、随情用色的出乎自然，从而造就了绚丽多彩的"大唐丽人"形象，盛唐的张萱色调绚烂华贵，中晚唐的周昉则雍容柔丽，作品色彩上集唐风之大成，已达到"圆熟"境界。唐代工笔仕女画虽以唐代美女为创作对象却无"粉脂气"。色彩从统一中求得对比，健朗清新，

高度对比与和谐的灿烂辉煌色彩组合，这色彩组合中所表现的唐代女性有娇媚之态，无妖媚之态；有大方之美，无艳态之俗。如《簪花仕女图》以暖色调为主，和谐温馨的色调使人舒心悦目。在再现过程中上色不要急于求成，用色要浅，根据自身情况以达到原画程度为标准。力求薄厚色相变化，追求滋润鲜活之感，既是生活中的色彩又比生活中的色彩更强烈、更协调。在逐渐染色过程中，时时跳出来观察整体色调是否统一跟进。一般水色正面、背面两面染效果比单在正面染要滋润浑厚得多。根据染色的需要，背后托色根据实际情况灵活处理。人物头发背后根据自身程度进行托色和正面渲染，面部和手等肌肤背后托白色。另一种情况，在加强颜色浑厚感的同时若感到正面尚缺乏某种颜色，背后就施用某种颜色或接近的颜色，使其正反两面成为"合色"。《簪花仕女图》中拈花人物的红底长裙便是正面罩染曙红背面罩染朱磦。这样背后托色既能加强正面颜色的浑厚感又可以补充正面色度的不足。而周昉在艺术创作制作的过程中，其关注点与临摹者的心态及关注点不同。临摹者大多所关注的是原画的表现技巧，而原画者在艺术创作过程中始终是一种对描绘对象意象的表现和表达。对于材料制作过程完全成为一种无意识行为，而附属于其表现思想本身，因而这种材料的制作及表达是在画家完全精通传统绘画材料技法前提下的一种无意识的或是第二本能式的自如的绘画语言表达，这种表达状态并非我们临摹过程中谨小慎微地对待材料技法、用笔、晕染方式等技术层面因素。我们临摹的目的并不在于形似，而是在于再现其绘制过程恢复原画。在这个过程中要注重作者内涵，体会其趣味，从构思、构图、表现手法神似上而不是形似上下功夫。谈到设色，另一点值得注意的是包括颜料在内的中国画材料运用。在研究仕女画面貌形成时，尽可能从当下艺术创造者角度分析，不仅是关注艺术作品本身画面效果，更多的是深

刻认识艺术家运用绘画材料进行艺术创造这一行为的深层意义根源，在其绘画材料运用的自由中获得深层次体悟。

　　五、经营位置。《诗经·大雅·灵台》："经始灵台，经之营之。"经是度量、策划，营是谋划。谢赫以此来喻画家在创作之时的布置构图。张彦远曾言"至于经营位置，则画之总要"，将安排构图看作是绘画的提纲统领。可见构图对一副佳作整体的重要影响。在艺术创作之时，位置既需经之营之，也要将构图与创作构想融为一体。《簪花仕女图》整卷构图排列有序，整体安排十分巧妙。以人物形象大小区分视觉远近，造型各异，既各自独立又整体统一，同时动物位置安排与人物整体相呼应，这是单纯从已有构图而论。另外，在作者创作之初，关于构图与创作内容又是如何结合进而成型的呢？对此我认为其中有一种可能性，作者有意与长卷形式相呼应。长卷内的构图呈一字错落排开，一方面，《簪花仕女图》为根据宫廷生活内的描绘记载所画，另一方面，周昉出身于累代官宦家族，为宫廷画师，他既需要发挥个人艺术创作才能，同时也要恪守皇室要求，故而画面整体气氛在表现贵妇为无趣生活寻找聊以慰藉的娱乐活动之时，仍保有了宫廷的正式与礼仪、等级要求不可逾越的气氛。而一字排开的构图无疑是较好衬托此种氛围的构图方式之一，且长卷本就是极为正式的视觉上的矩形，此种构图与长卷形状上的呼应这种可能性，不能不让人产生与作者创作之时想法的关联。人物形象上整体统一又各自相异，如同构图位置整体为横线，而人物中心点又各自稍有错落，使得画面整体虽统一却不刻板，画风放松又不失严肃。关于此点只是我个人的一些想法，希望为关于《簪花仕女图》及古代传统绘画作品的学习提供一种分析角度。

　　六、传移模写。指临摹作品。对古代优秀传统艺术作品的临摹主要有两种目的：一是作为作品今后流

[1]清，沈宗骞，《芥舟学画编》。

传于世的手段；二是进行深入学习的基本方法。本书已在第五章第四节结合理论进行了多个临摹实践案例的详细解析，在此不再赘述。

第六节 "随类赋彩"与材料发展及运用

一、绘画颜料取自矿物质和动植物体，其性质及颗粒的大小、物理和化学性质、反光度等因素决定它们在画面上所呈现出来的色相、色度等。如惠斯勒所说，他在绘画创作时是把颜料同脑汁调和在一起的。我们可以看出画家的身体和精神在绘画过程中已经与绘画的材料在精神层面融合为一体。绘画作为艺术家直觉思考和表达的方式语言，为艺术家提供了近乎宗教信徒和哲学家般的物我合一的修行思考途径。那是一种对于真理的追求，它使得艺术家真正成为最具生命活力的自由人而存在于世。

二、绘画的黏合剂在不同画种中有所不同。中国画中墨中本身含胶，工笔画中黏合剂使用胶矾水。沈宗骞说："矾如数而胶不足，则墨痕水溢如暴；胶如数而矾不足，则墨痕上覆之便脱……要知胶矾是伐绢之斧，特不得已而用耳。盖绢性与纸异，无胶有矾则不利于笔，有胶而无矾，则不利于色。"[1]国画材料用胶矾黏合用纸绢做基底，我们将之与西画相比，国画材料的独特性则不言自明。由于毛笔水墨宣纸的特性，即使是工笔画的线条勾勒也需要一气呵成画到底，使画中笔墨之气如流水连绵不断。国画中也自然会强调"气"的概念，这一点是与中国文化相合的。油画中黏合剂使用松节油和亚麻油等为媒介剂，在坦培拉中则使用蛋黄为媒介剂。绘画中不同媒介剂的使用也会直接影响绘画画面效果和材料语言表达的特性。把绘画颜料黏结于画面表面是所有绘画媒介剂的一个共同的功能，任何样式的绘画首先都要用某种方式把颜

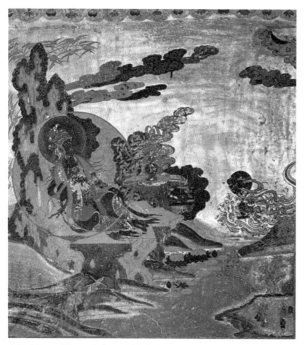

水月观音，西夏，石窟壁画，榆林窟第2窟西壁北侧

料黏合起来，并把黏合的颜料再黏合在底子上。媒介剂的调制有稠厚、稀薄、干、湿等不同。这也为绘画的用笔和材料表达提供了多样性语言，这些语言表现为画家和画风、画种的不同绘画技术风格。美国画家杰克逊·波洛克说过，"绘画是一种自我发现的状态，每一位好的艺术家都是在画他自己"。中国画材料恰恰为画家发现自己提供了到达彼岸的舟船。中国画无法脱离材料而存在，故本书将借仕女画研究，在此章节中对中国画材料进行详细介绍。

中国画材料物质特性本身贴近自然并富有其哲学意味。老子提出"上善若水"，崇尚水的特性，水是至刚至柔的，在中国画中只提及水的柔性是偏薄的。中国画用笔的太极意味及平、圆、留、重、变的审美特点也是水之至柔至刚的阴阳特性。中国画材料：笔、墨、纸、砚，均离不开水，可以说中国画材料的核心便是水，水的特性直接影响中国画的方方面面。中国

[1]宋，郭若虚，《图画见闻志》。
[2]清，石涛，《苦瓜和尚画语录》。
[3]清，戴熙，《习苦斋题画》。

画材料对于水的亲和，笔、纸的吸水性使得中国材料本身有着这种至刚至柔的太极力量。中国画画家在运用中国画材料创作过程本身便是与材料间的对话交流与邂逅，如同两人的太极推手，这种因水而起的推手交流产生了与道相合的神来之笔。水这种媒介剂的选择是与中国天人合一思想最为贴近的契合，因而中国画的材料和技法都能够显出自然天成的状态。中国画家对水的控制能力即材料对水的吸收之力使得中国画家于绘画材料本身之间的太极拳推手的这种神秘对话产生。如同巫术，入静冥想般的发生。画本心印，得自天机，出于灵府，"本自心源，想成形迹，迹与心合，是之谓印"[1]。水作为中国画媒材的核心，加之水与笔、墨、纸、砚之间的配合更赋予了中国画材料的象征和哲学意义。中国画中水作为媒介剂让墨分五色，水量的调整又使得用笔的浓、淡、干、湿、焦的不同形成，同样也影响着中国画用笔笔意的平、圆、留、重、变（用笔是速度，也会对干、湿、焦等因素有所影响）。石涛说："然于运墨操笔之时，又何待有峰皴之见。一画落纸，众画随之；一理才具，众理付之。"[2] 想来石涛的一画无论是物质材料技法层面还是审美的哲学理念都离不开这个滋养万物却隐于幕后的"水"。

三、画面的基底在不同画种中也会有所不同。"书因乎笔，画因乎楮，楮有涩滑之不同，画乃有苍茫淹润，灵妙朴古各种，皆因其势而利导之。"[3] 中国画架上绘画的基底可在绢帛或纸上，绢帛及纸又可分生熟（上胶矾水后的绢或纸即为熟绢、熟纸。其实我们可以将绢想象成在一张大网上用胶矾水把网眼和网线密封粘实，然后再在上面一层层粘颜色，即是在上面绘画制作的过程），笔墨颜色与纸绢通过胶的作用粘在一起。中国水墨画墨被吸于生宣纸的纤维之中，颜料与纸的亲和几乎要融为一体。中国壁画中基底多为经过处理的建筑及寺庙墙壁、石窟山体地仗。如敦煌壁画墙面作为基底使得画家造就了其特殊的绘画表现技法和绘

画语言。敦煌壁画多使用矿物质颜料，以土红、赭石、石青、朱砂、白、墨为主，还部分地使用了立粉贴金的技法。由于部分颜料中铅的成分氧化成二氧化铅导致画面变黑，西方传统油画的基底为油画布和木板等，由于其基底和媒介特性，使得绘画颜料和基底的接触方式与中国不同。

中国画材料详解。

中国画笔主要分为狼毫和羊毫，因笔毛质地不同，使得其与纸面接触时韧性及笔的储水量和放水量以及发水速度略有不同。同时中国画以水作为媒介剂，所以笔毛的此种性质会或多或少地影响用笔感觉、线条特点和图画特性。若希望路面平整，要几遍地铺设使得石子平整地黏在路面上，在画面上也是同样的道理。这也是为何中国工笔画渲染画面时要"三矾九染"才能达到细致的画面效果。一般来说如花青、胭脂、墨这类的颜色较为细致透明，可以在绘画的开始阶段"打底"使用，也可在最后作为透明水色薄薄罩染。赭石、石绿、石青等石色颜料颗粒较大，覆盖力强，透明性差，但同样也可以利用其特性进行分染和罩染获得特有的效果。不一定时时都追求染法的细腻画面特征，根据画面的需要可以使用积水积墨及撞粉等特殊方法来进行表现，这也是充分利用水作为中国画媒介剂的特性来进行材料的表现。

画笔之于画家如剑客手中的剑。对于真正的画家来说，画笔会成为画家身体的一部分，是画家手的延长。这只延长的手直触画面与画家的心灵相连，此时画家通过画笔来触摸画面并与材料交流邂逅。无论是石涛所提的一画的境界还是中国传统思想中对天人合一状态的追求，首先要做到物我两忘，如剑客无剑之剑的境界。对画家来说，画家手中的笔与画家物我合一之时，既是艺术家神人假笔般物我两忘"吾丧我"的一霎，又是画家精神在画面的出现之时。如《苦瓜和尚画语录》脱俗章第十六中说："愚者与俗同讥。

愚不蒙则智，俗不贱则清。俗因愚受，愚因蒙昧。故至人不能不达，不能不明。达则变，明则化。受事则无形，治形则无迹。运墨如已成，操笔如无为。尺幅管天地山川万物而心淡若无者，愚去智生，俗除清至也。"如同剑客般以清净无为之心舞剑，画家应以此种心态来摆脱蒙昧愚钝的状态。唐孙过庭绘有"斩斫图"。出入斩斫：喻运笔出入如战阵斩关夺隘。窈窕出入如飞白：相传飞白为蔡邕所创，是特征为笔画线条平扁，整齐而夹有丝丝露白的一种书体。在笔势丝丝露白之处窈窕而妩媚中见苍茫枯涩之气。

五代荆浩在《笔法记》提到："凡笔有四势，谓筋肉骨气。笔绝而断谓之筋，起伏成实谓之肉，生死刚正谓之骨，迹画不败谓之气。故知墨大质者失其体，色微者败正气，筋死者无肉，迹断者无筋，苟媚者无骨。"作为真正的画家永远不要仅把画笔理解成简单的物质概念。画笔并不是一把刷子，它应该是与画家心灵所连接的手，是战场上武士手中的剑。

关于用笔，明代李开先在《中麓画品》中提到"六要四病"之说，适合初学者理解，主要内容如下：

六要：

一曰神。笔法纵横，妙理神化。

二曰清。笔法简俊莹洁，疏豁虚明。

三曰老。笔法如苍藤古柏，峻石屈铁，玉坼缶罅。

四曰劲。笔法如强弓巨弩，彍机蹶发。

五曰活。笔势飞走，乍徐还疾，倏聚急散。

六曰润。笔法含滋蕴彩，生气蔼然。

四病：

一曰僵。笔无法度，不能转运，如僵仆然。

二曰枯。笔如瘁竹槁禾，馀烬败秫。

三曰浊。如油帽垢衣，昏镜浑水，又如厮役下品，屠宰小夫，其面目须发无复神采之处。

四曰弱。笔无骨力，单薄脆软，如柳条竹笋，水荇秋蓬。

西汉毛笔 东晋前凉毛笔

四病即是用笔的四种毛病。"画有四病"源出于明李开先《中麓画品》,僵指的是笔法僵硬板滞无变化;枯是指画面发死,无滋润生气;浊是指笔墨肮脏混浊,无笔墨之生气;弱多指用笔软弱无力,其笔迹不见力透纸背的用笔力道。四病在画中有时会同时存在,其病产生的根本原因还是由于画者笔墨趣味和格调的欠缺所导致的。所以避免四病还需要从提高综合的审美素质入手。

潘天寿在他的《毛笔的常识》一书中对毛笔依其笔毫进行了较为详细的分类:最硬的长毫,猪鬃、野猪鬃。稍次硬的长毫,山马毫。山马毫笔,出自日本,中国无此种兽毫制笔。国内少数书画家喜用它作画写字,直向日本东京鸠居堂等笔店购买。次硬的稍短毫,紫毫、霜白毫。又次硬稍短毫,狼毫(即狼尾)、鼠须。最次硬的最长毫,马鬃、马尾。最次硬的稍长毫,羊须、羊尾。最次硬的短毫,普通兔狼背毫。普通软的中短毫,普通羊毫。次软的长毫,山羊前腿内与肋骨间的长毫。次软的较短毫,乳羊毫。最软的中短毫,鸡颖、鸭颖等。

元人方回在《赠笔工冯应科》记述:"世言善书不择笔,此物岂可不精择。空弓难责养由射,快剑始堪孟贲击。多钱而贾长袖舞,工良器利贵相得。文房四宝拟四贤,最不易致管城伯。"项穆在《笔说》中称"能书不择笔,断无是理"。"工欲善其事,必先

119

利其器"，自古有言论说毛笔对于书画家的重要性，也有言论说真书画者无须择笔。如《唐书》所载："欧阳询书，不择纸笔，皆能如意。""善书不择笔"的说法较早见于《旧唐书》，据载：高宗以行俭工于草书，尝以绢素百卷，令行俭草书《文选》一部。帝览之，称善，赐帛五百段。行俭尝谓人曰："褚遂良非精笔佳墨未尝辄书。不择笔墨而妍捷者，唯余及虞世南耳。"

但对于初学者来说，毛笔选择还是需要有一定要求的，这样可以大大增加初学者的信心而待到成熟之后方可做到"笔不到意到"，表现自如而得心应手，即便是秃笔也能够如意。不过应该指出的是绘画中或多或少会存在制作的成分，而对于材料了解和掌握无疑会利于我们的艺术创作。

清书家杨宾强调必须择笔的精佳，而非新旧。他认为书法佳与不佳，"笔居其半"。"就吾而论，秃为上，新次之，破又次之，水又次之，羊毫为下。"其实择笔与不择笔或是择什么样的笔这要依人而定，书画家也是从自身的认识角度来论述这个问题的。我们切不可为物所蔽而忘记了法与心手相合才是根本。宋人陈师道在《后山谈丛》称："善书不择纸笔，妙在心手，不在物也。"张旭也有言："妙在执笔，令得圆转，勿使拘挛……其次识法……其次纸笔精佳。"看来重要的是执笔和得法。

即使是择笔我们也不能只是孤立地重视笔，而是应该考虑到笔和纸的相互调和匹配。王羲之说："若书虚纸，用强笔；若书强纸，用弱笔。"赵孟頫也说："书贵纸笔调和，若纸笔不称，虽能书亦不能善也。譬之快马行泥淖中，其能善乎？"纸与笔的相互调和使用对于中国画家尤其重要。中国画中笔墨氤氲之状尤其需要制作过程中纸笔的配合。以金钩为赌注进行的射箭比赛参赛者自然会紧张，一些画家也是如此。"废纸败笔，随意挥洒，往往得心应手。一遇精纸佳笔，整襟危坐，公然作书，反不免思遏手蒙。所以然者，

一则破空横行，孤行己意，不期工而自工也。一则刻意求工，局于成见，不期拙而自拙也。"[1] 看来画家自由挥洒的真画者的状态要远远高于一切物质性的因素。应该说中国画的艺术表现是一种超然于物与我之上的逍遥游的诗人境界。

从史前彩陶上和岩画上毛笔使用的发现到现在，中国的毛笔的使用已经有五千年的历史。东汉许慎的《说文解字》中载"所以书也，楚谓之聿，吴谓之不律，燕谓之弗，秦谓之笔"。可以得知笔的称谓自秦已有。

中国画毛笔根据毛质特性主要分为硬毫、软毫笔、兼毫三种。硬毫笔多以狼毫制成，其性刚而韧性强，适合勾勒挺健的叶脉等力拔之线。但蓄水性不如软毛笔性情温和。在生宣纸上发水较快。如以焦墨扫笔和抢笔法能够表现出势如破竹的笔力和迅猛的用笔节奏。软毫笔多以羊毛制成，性柔细，蓄水性好，适合罩色、渲染。兼毫笔为中性笔，刚柔并济，多由两种毛质不同的兽毛制成。也可称为加健，多以硬毫为心，软毫包于其外。《古今注》曰："自蒙恬始作秦笔耳。以柘木为管，以鹿毛为柱，羊毛为皮，所谓鹿毫竹管也。"初学写意画适用兼毫笔，因其不失弹性又有良好的吸水性和发水性。在选择毛笔时要照顾到尖、齐、圆、健、聚几个因素。清人梁同书在《笔史》中云："出锋须长，择毫须细。管不在大，副切须齐。"

墨。

中国画用墨主要分为松烟墨（曹素功端友氏制）、油烟墨（胡开文造）和漆墨（汪节庵造），主要产于徽州。明屠隆《考盘馀事》中记载："余尝谓松烟墨，深重而不姿媚。"又有"油烟墨姿媚而不深重"。漆烟墨是由生漆烧成，黝黑有光泽，利于多遍渲染，可以用来点睛。墨的制作工序基本为：入窑煅烧结下的臾加各种配料，包括胶和香料，如麝香、冰片等，经过入臼细捣后放入墨模压制而成。油烟墨黑而有光泽，且胶性较重，适合绘画。松烟墨质细而不腻，但光泽

[1] 清，周星莲，《临池管见》。

度和层次变化不及油烟墨，可以用来画翎毛和蛾子、蝴蝶的黑色部分，也可以用来分染打底。

柳炭作为一种无黏性的黑色粉质物，是中国画起稿的极佳选择，也是我们常常忘记的中国画绘画工具。以柳炭起稿后很容易将其粉痕从纸或绢上扑去，保持画面的清洁。

《绘事琐言》中对此有所记载颇详，其内容如下：柳炭以何物为之？柳条是也。取柳木劈细削圆，条条如线香，或细枝去皮，晒干，烧成炭闷息，用以起画稿也。小幅纸绢薄透临摹古本，可用墨勾，何必用朽？大幅纸厚悬于壁上，熟视构思之余，恍有所得，恐其稍纵即逝，亟取朽炭，随意匠之经营，勾坳垤之轮廓，然后以笔落墨，有不遵朽痕者，以白布扑去。缘墨笔一定，难改难救。朽炭略描，可伸可缩，画家所以必用朽炭也。或长一尺，或长五寸，焦其头，留其身，以当笔管，在粗纸上磨尖之，少秃便烧，或装入笔管内，如笔尖硬，亦使朽如使笔之法也。传神，以朽勾眉目衣折；山水，以朽勾飞走之势；界画，以朽勾楼阁之形。随处可用，相需甚殷。亦有天资高迈，使笔挥洒，不用朽炭而准绳不失，如酒以鼻饮，不以口饮，语云："饮酒不用口，作画不用朽。"此之谓欤。昔吴道子不用界笔直尺，而左手画圆，右手画方，从容自中，不逾规矩，其亦不用朽炭者欤。

纸。

"生宣"，是原宣纸——从生产纸槽内捞出后经烘干直接制成，其"浆性未脱、纸性不熟"，具吸水性较强。这种未经加工的宣纸我们称之为生宣。人们通常说的"宣纸"，一般情况下指的是生宣。生宣的吸水性强，适于写意画与书法使用。

刚生产出的新生宣纸的洇水扩散不易把握，笔迹发散，墨色变化难控制。这主要是因为生宣的火气未去，纸中纤维结构未达到平衡稳定之状，所以，一般而言，尽可能地把"新生宣"贮存或放置一段时间后

再用较好。宣纸的润墨效果是指纸面吸墨后的深浅浓淡层次在纸上的变化。特净皮宣含有的青檀纤维量大，因而其润墨性极佳，是我们画水墨画的首选用纸。宣纸的润墨是写意画的材料表现的基础，如果少了洇水润墨这一生宣的特性，写意画氤氲天成的笔墨之美的表现必然会受到影响。吴冠中说："中国画家溺爱宣纸，控制宣纸性能的技巧便也成了中国绘画之特色。但过分依赖这种特色便作茧自缠，缩小了绘画的天地。宣纸的容量有多大？有限也无限。"因而作为现代中国画家，我们在继承传统的同时应不断地探索创新，以免固步不前。

工笔画用不渗水的熟宣纸需要符合其渲染技法的要求，所以要加工以减小其吸水性。将熟宣或熟绢打湿以后裱在画板上来绘制，勾线、设色都会顺利许多。

"熟宣"是把生宣纸进行"胶""矾"等加工后的一种吃墨而不散的不洇水的宣纸，熟宣也被称为"矾宣"。简易的自制熟宣的方法如下：取 3 份胶和 1 份矾（明矾），加热、熬胶，使胶慢慢化开使胶液透亮。另把矾加上 5 倍水，均匀搅拌，慢慢化开，完全溶解。然后，将熬好的胶液和化好的矾水充分混合，得到胶矾混合液（俗称胶矾水）。把生宣纸铺平。然后，用排笔饱蘸"胶矾水"，轻轻地刷纸，即是以生宣纸作为底，对其进行"拖胶""施矾"使胶矾水"吃"透纸面。刷完了，经晾干，便是熟宣纸了。

制作熟宣宜采用厚薄适宜的生宣纸。过厚的纸吸水太多。过薄的熟宣大面积渲染背景的时候容易漏矾，起皱，不利于后期的设色和勾线。如果所使用的熟宣过薄，最好裱在画板上之后再进行绘画。在纸上胶矾不够的地方我们可以刷胶矾水或者用喷壶直接向纸上喷洒胶矾水来补胶矾。制熟宣所使用的胶矾水的胶矾比例不同会使熟宣纸的特性会不同。胶多矾少，纸柔润耐折；矾大则所制的熟宣纸会发脆，易撕裂。古代绘画主要用绢，尤其是汉至唐。之后画家多用熟纸或

生纸。绢由蚕丝织成，主要产于江浙一带。熟绢是工笔画的极好材料。

我们可以以宣纸的白、韧、平的几个特征来鉴别宣纸的好坏。好的宣纸需要白但不可过白，过度漂白

瑞鹤图卷，北宋，赵佶，绢本设色

报恩经变，盛唐，莫高窟第148窟甬道顶部

会对宣纸的纤维结构造成损伤。好的宣纸不仅要白，而且要有良好的柔韧度和耐湿性方可经得住国画制作中的"风雨"。宣纸经水后仍能够保持平整状，这样的基面适合中国画作画运笔的条件要求。

中国画颜料。

中国画颜料按照其成分可分为无机颜料和有机颜料，主要来源于天然矿石、天然黏土矿和动植物。按其来源又可分为天然颜料和人造颜料。我们这里根据传统中国画论及技法文献对中国画颜料中具有代表性的主要颜料进行介绍。

矿物色属无机颜料，可分为天然矿物色和人造矿物色。传统国画颜料中的天然矿质、土质颜料不会发生变色和褪色的现象，是比较理想的绘画材料。

天然矿物色也被称为金石色，是把颜色的原石粉碎研磨后去除其中的铁的成分以防止其遇水生锈而改变色相。并按其颗粒大小进行分级。颗粒越大则色彩越深。矿物色具有较强的覆盖力，且不易变色。与胶调和时胶的浓度会对其发色有所影响。植物色颜料色彩透明，容易渗化。过去概称之为草色。

矿物质颜色的主要种类有：朱砂，又称辰朱。表面光滑如镜的朱砂为上品。《小山画谱》中记载："朱砂：以镜面砂为上，乳细，取中心用其标。"朱砂需经研漂后使用。其吸入性差。在古画的揭裱中朱砂浸水时间长会脱离。所以在绘画中我们需注意调整颜料中胶水的浓度以备应付未来的变数。通过淘、澄、飞、研等制作步骤进行研漂，我们就能够制得头朱、二朱、三朱等色阶不同的颜色。在《芥子园画谱·青在堂画学浅说》记载："朱砂，用箭头者良，次则芙蓉钉砂，投乳钵中，研及细，用极清胶水同清滚水倾入盏内。少顷，将上面黄色者撇一处，曰'朱磦'，着人物衣服用。中间红而且细者是好砂，另撇一处，用画枫叶栏楯寺观等项。最下色深而粗者，人物或用纸，山水中无用处也。"

对朱砂进行细研并加入清胶水，浮在最上面的即为朱磦。天然朱磦色的稳定性好，以朱磦调制出的肤色不易变色。

银朱（又称紫粉霜，《本草纲目》中有记载，为我国古代的化学颜料）和漳丹（又称铅丹，为中国古代化学颜色，汉朝时由丝绸之路传入中国）及含铅颜料调出的肉色时间久会发黑类似"檀色"，这一点在敦煌壁画中可以找到佐证。

檀色，据《丹铅总录》记载："檀色：画家七十二色，有檀色，浅赭所合。古诗所谓檀画荔枝红也，妇女晕眉色似之。"色与墨调和可用于画面做旧。

赭石，又称为土朱。中国人早在周代以前就开始使用赭石。《管子》中记载："上有赭石，下有铁。"赭石来源于赤铁矿。《芥子园画谱·青在堂画学浅说》

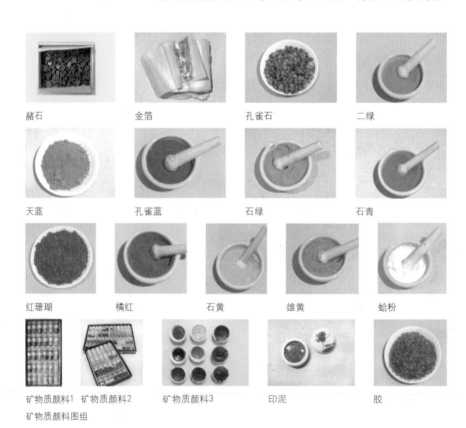

赭石 金箔 孔雀石 二绿

天蓝 孔雀蓝 石绿 石青

红珊瑚 橘红 石黄 雄黄 蛤粉

矿物质颜料1 矿物质颜料2 矿物质颜料3 印泥 胶
矿物质颜料图组

中有有关赭石挑选及制作的记述。其中记载："先将赭石拣其质坚而色丽者为妙。有一种硬如铁与烂如泥者，皆不入选。以小沙盆水研，细如泥，投以极清胶水，宽宽飞之，亦取上层，底下所澄粗而色惨者弃之。"研磨后的如泥般细的赭石在以清胶水徐徐漂洗之后，取上层的优质颜色保留，而将沉淀在底下颗粒粗糙色泽惨淡的渣滓弃掉。赭石色有近似朱磦者为正色，色彩鲜泽而稳重。与墨相调和出的赭墨为国画家所喜用。赭墨不仅多用于山水画中，而且在人物画中常用。

石黄，为天然矿物色，覆盖力较强。《芥子园画谱·青在堂画学浅说》中记载："石黄，此种山水画中不甚用，古人却亦不废。……石黄用水一碗，以旧蔗片复水碗上置灰，用炭火煅之，待石黄红如火，取起置地上，以碗覆之，候冷了细研，调作松皮及红叶用之。"

雄黄、雌黄，雌黄产自砷矿。四两雌黄千层片，雌黄生于黄金石中，黄金石外层风华部分为土黄。雄黄与雌黄共生，质地比雌黄为硬。《小山画谱》中记载："雄黄雌黄：以胶水磨用亦可。若欲多用，亦须淘定。凡石色俱不可掺和用，而雄黄气猛烈，触粉即变，尤宜慎之。"可见雄黄容易发生化学变化，所以使用时需要小心。经过黄色土加以煅制而成的土黄色彩与雄黄接近，稳定且不易变色。

石青，出自蓝铜矿。关于石青的研制和用法，《芥子园画谱·青在堂画学浅说》中有记载："画人物可用滞笨之色，画山水则惟事轻清。石青只宜用所谓梅花片的一种，以其形似，故名。取置录乳钵中，轻轻着水乳细，不可太用力，太用力则顿成青粉矣。研就时倾入磁盏，略加清水搅匀，置少顷，将上面粉青撇起，谓之油子。中间一层是好青，用画正面青绿山水。着底一层，颜色太深，用以点夹叶及衬绢背。"薄罩石青时多用花青、墨来打底，可使颜色稳重饱和。北宋赵佶的《瑞鹤图》天空部分就是用石青色晕染的。

石绿，为中国画中贵重颜色，产自铜矿。其原料坚硬如石，外观呈黑色。其原料石越黑则所产石青色越绿。如石青一样，石绿加胶水后可漂出深浅不同的绿色，最深的为头绿，依次为二绿、三绿。青绿色的化石可磨成白色的粉末，也就是说颜色颗粒越细颜色就会呈现出发淡发白的浅色。这也是头绿、二绿、三绿因颜色颗粒不同所呈现出不同的色相的原因。

研制石绿的方法在《青在堂画学浅说》中有记载："绿质甚坚，先宜以铁椎击碎，再入乳钵内，用力研方细。石绿用虾蟆背者佳。青绿加胶，必须临时以极清胶水投入碟内，再加清水温火略熔用之，用后即宜撇去胶水，不可存之于内，以损青绿之色。若出不尽，则次遭取用，青绿便无光彩，若用，则临时加新浇水可也。"

白垩又叫白土粉，古代绘画非常重视它。在536年以前把它叫作"画粉"，是汉魏以来壁画的主要材料，也用于瓷器的坯、黄金。绘画中所用的黄金，是金箔的再制品。金箔是苏州的特产，分"大赤""佛赤"两种。大赤是金的本色，佛赤则是更赤一些。另外还有淡黄色的"田赤"金箔。金箔可被制成"泥金""洒金""打金"等。"打金"为在纸或绢上先完成了构图，

新石器时代，石壁敲錾凿刻，将军崖岩画，稷神崇拜图，江苏省连云港市海州区锦屏山南麓

新石器时代，沧源岩画，太阳神巫祝图，崖壁朱绘

其余全白的部分"打"上金地子，然后再进行着色。"泥金"是加胶把金箔研成泥，用笔蘸着描绘。目前市场上的金粉可以调和胶后用笔蘸着描绘。在仕女画中多用于头饰、首饰等装饰点缀用。白银、银箔也产于苏州。把它按照泥金的方法研细，用笔蘸着使用。绘画中使用黄金、白银，须多加胶水，用笔由碟底部蘸着颜料使用，自然发生光泽。

在这里简单叙述中国画颜料的成分及来源并不是让大家成为化学家，而是希望大家尽量熟知我们所使用颜料的性质缘由并能举一反三，在分析理解古代艺术家进行画面语言创作过程中清楚其所用颜料的色彩特征，渗水变色和相互调和后变色的度和其经久性。对于绘画材料的熟识不仅可以让艺术家自如地运用材料表达，还可以延长艺术作品的寿命。

相对矿物质颜料而言，国画家将植物色颜料称为草色。国画常用的植物色颜料有：红蓝花，又叫红花，球形花卉。将花捣碎，用布绞去黄汁，阴干，制成饼。作画时以温水泡开，用布拧汁，兑胶使用。草是蔓生的草，用其根挤熬成水，可制成红色颜料。紫梗，又叫紫草茸，是天然虫蛟，产于我国西南边疆。唐张彦远的《历代名画记》称之为"蚁矿"，是制成紫红色

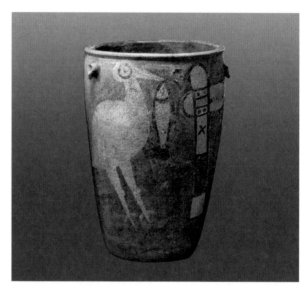

新石器时代，彩陶缸绘鹳鱼石斧图，陶质彩绘

颜料的原料。胭脂又作燕支、燕脂，是用红蓝花、茜草、紫矿做成的。人们用红蓝花汁做胭脂，女性"桃花妆"国画的绯红色、紫色以及在朱砂上进一步敷染的红色多以胭脂为主。藤黄，藤是海藤树，落叶乔木，藤黄是由海藤的树皮凿孔流出胶质的黄液制成。花青是用蓝靛制成的，蓝是蓼科植物，它的叶子是制成蓝靛的原料。蓝靛是由蓼蓝或大蓝的叶子发酵制成，将蓝靛放在乳钵里擂研以后，兑上胶水，放置澄清。澄清后，把上面浮出的撇出来。所撇出来的，是适合绘画的好花青。

胶印泥。

简言之，中国画上色就是用胶矾水调和颜料细粉颗粒用毛笔蘸，并绘于绘画层的表面，而笔迹则是毛笔在画面上运行后所留的轨迹。而画面上颜色的浓重要看所留存于画面上颜料的性质、多少、颗粒的粗细和匀整度而定。

胶矾在中国画中是用来固定画面色彩的媒介剂。中国画的色彩历久不变一是因为选用天然绘画颜料，二是利用胶矾使颜色黏固于画面且不腐化。这是胶矾

作为中国画媒介剂的主要功用。

管装的成品国画颜料都是加过胶的，粉状颜料必须通过加胶使其能够黏着于画面之上。颜色用过后，可以用温水脱胶后保存，使用时重新兑胶即可。如果颜色中所兑胶量比例过小，则颜色无法牢固黏合于画面；胶量过大，颜色则会发乌、发燥而导致画面失败。

中国画用胶主要有：黄明胶，又叫广胶，产于广东、广西，是用牛马的皮筋骨角制成条状，黄色透明且杂质较少，用文火加水溶化后，使用浮上的透明清轻部分，黏着力很强，无臭味，不怕水泡。阿胶又叫付致胶，是用牛马等兽类的皮筋骨角制成，选择透明发淡黄色的，加水文火溶化，上面的清胶水配色使用，黏着力也很强。鱼鳞胶色微黄透明，黏着力强。桃胶是树的分泌物，用水即可泡开，但黏着力弱。

胶可以用来改画。在用绢进行绘画时，绢画上画错的地方，可以用胶把它们绷掉。方法是：用浓稠的胶液，倾到绢上需清洁的位置。待胶自然干燥后，按照绢上经纬线斜着用力一绷，整个的胶片连同绢上的墨和颜色崩裂下来。之所以要斜着绷是要尽量避免损坏绢丝的结构，但这一绷对于绢的损失是在所难免的。笔者认为这方法的弊端是会伤绢，使绢变形，画面自然也会变形，并且无法使用于绷在画框的绢上。用此种方法有些浪费时间，多少会影响作画情绪。建议在作画过程中及时发现不满意的地方以水或草木灰等不伤绢的天然洗剂来洗染画面，既可获得良好的效果，又可保持顺畅的作画状态。洗涤后的绢面可以根据本书中提到的方法用胶矾水来补胶矾。

明矾也叫白矾，与胶调制成胶矾水。由矾石原料煎炼而成，味涩，是白色半透明体。利用胶矾水来固定颜色。中国工笔画渲染颜色时，每隔一两层就要涂上一些淡胶矾水，胶矾的作用是防止底层颜色在再次上色时被搅动而混色，颜色的固定仅靠胶是达不到效果的。

印泥是用朱砂、艾绒和印油三者调和而成，有朱红色、朱磦色（呈黄头）、深朱红色（呈紫色），以不跑印油及色道沉厚者为佳。印色用瓷盒保存，不易受潮，又不吸油。印泥要保持洁净，不要侵入灰尘及杂质。

"工欲善其事，必先利其器。"中国画材料的发展变迁同时影响着包括仕女画在内的中国画绘画语言形成。中国绘画的技法材料在数千年的变迁中，承载着中国人特有的精神文化思想。中国绘画从原始岩画、新石器时代的玉器及彩陶、商周时的青铜器、战国时的帛画到魏晋时期的卷轴画，虽然材料媒介有所不同，但是他们在造型手法、线条语言、色彩表现和媒介材料语言运用等绘画的表现观念思想上一脉相承。中国画家无论是在绘画意象造型的表现手法上还是在绘画媒材的运用上都深具独特的东方哲学文化思想。中国特有的五千年文明造就了中国绘画语言的这种独特的思考和表现方式。

一件绘画作品的创作生成需要媒介材料使其形式和观念得以体现。这如同语言有其媒介的物质性材料存在，绘画创作在媒介材料中进行并超越物质媒介材料，在绘画作品中媒介材料和形式融为一体。艺术创作结束后，当人观看绘画时作品物质性材料从作品中隐退下来，而寄居在绘画物质媒介中的生命精神和本真的真理呈现在观者的面前，此时观者才真正地卷入绘画的审美真理中而非停留在形式的表面。人类的精神交流诞生了绘画，而绘画作品本身是物质的，材料必须有技法作为依托和支撑。绘画一出现就有了物质和精神的这种双重性，而绘画的意义是多重的。绘画材料有着其物质与非物质、精神显现与材料实存的多重意义，这些因素交织在一起形成了绘画的价值与意义。它们成为记述人类历史的最真实的载体。

《中国大百科全书》将绘画定义为："用色彩和线条在平面上描绘形象的美术种类"；《大英百科全

书》则定义为："它是一种审美表达形式，通过将颜料或其他色彩媒介以平面的方式涂敷于平坦的表面而创造出的各种图形：具象的、想象的或抽象的形象。"格林伯格的《现代主义绘画》一文中认为现代主义艺术的哲学特征是康德式的"自我批判的倾向"。其艺术特征，是各艺术门类的"纯粹性""独立性"和"专一性"。即每一种艺术都应该使用自己独特的语言，"每一种艺术都必须通过自己的制作来决定唯它独有的效果"。对于绘画艺术来说，它的独一无二性，是它的"平面性"或二维性。二维性"为绘画独有，三维性则是雕塑的管区"。绘画必须与雕塑划清界线。他认为现代主义绘画走向抽象，并非是单纯放弃"再现"，而是放弃"再现"赖以展开的三维空间。纯粹的平面性或二维性是绘画艺术独立性的保证。任何再现性或文学性的成分，都构成对绘画独立性的侵犯。美学家罗杰·弗莱在《视觉与设计》一书中认为，主题性和情节性的再现，是文学对于绘画的"不正当侵扰"。绘画应当是"关于造型和纯构图设计的艺术"。我们在画像石中看到的是线条和绘画平面语言流畅的表达。装饰构成意味使得其绘画美与主题情节完美地结合，并未受到主题和情节的"不正当侵扰"。我们不得不赞叹我国先辈艺人艺术作品超越时空成为永恒之美的力量。"现代性"一词在他们作品的面前已经显得苍白无力。

　　经营位置。六法之一的"经营位置"是指构图安排，唐代工笔仕女画一个特点是不分远近用同一种力度刻画，色彩一样鲜明，仅以大小来区分远近，错落有致、富于变化，以此来表现画面纵深。《簪花仕女图》采用长卷式构图，整体连贯便于观赏收藏，画面上的人物各自独立，每个造型和姿态凭借自身完美相互映照却又相互联系，整体和谐有序，没有过多的景物背景，利用留白手法，以湖石、玉兰点缀使得画面空间感增强，以蝴蝶、犬、鹤等鸟兽形象刻画人物性格爱好，

营造出嬉戏的庭院场景，并经过精心安排巧妙构图使整幅画面构成浑然天成，人物扭曲辗转的体态和面部刻画细微的神韵让人物形象鲜活起来。画面上的犬和鹤使人物目光联系起来，使得相对零散的几组画面统一起来，人物的行进方向及回首动态也强化了相互的联系，卷首第一位贵妇和卷末最后一位贵妇回眸的动态相互呼应，将整个画面"闭合"起来，如同舞台剧使得画面成为一个互为呼应、互为平衡的统一体。《簪花仕女图》不仅展现了唐代宫廷嫔妃骄奢闲适的生活，且利用鸟兽分割画面巧妙构图。全图分为"戏犬""漫步""赏花""采花"四个情节。画面右起的贵妇逗着一只摇尾吐舌的小狗，另一贵妇轻挑纱衫，左手招弄小狗。画面居中位置贵妇凝视手中的花，沉浸其中连身前白鹤也不能使其分心。她身后的侍女手持团扇低眉顺眼。画面最左以湖石、玉兰花树为点缀，手捏蝴蝶贵妇回首望着地上奔跑的小狗，远处一贵妇则娉婷而来。整个构图远近高低错落有致，画面被湖石、玉兰树、仙鹤、小狗点缀并巧妙分割且有情节，人物之间相互响应，以写实的表现手法表达出雍容的情致。

"夫画者以人物居先，禽兽次之，山水次之，楼殿屋木次之。何者？前朝陆探微屋木居第一，皆以人物禽兽，移生动质，变态不穷，凝神定照，固为难也。"《唐朝名画录》中明确阐释对人物及花鸟禽兽刻画的难度，因其是活生生的生物，变化之态无穷，把它们的神态传神地用静止的画面确定下来确实很难。但虽是画面需要，《簪花仕女图》中对玉兰、仙鹤、小狗的场景刻画却也从侧面反映了当时的花鸟画水平。山水画的皴法用来表现山石、峰峦和树身表皮的脉络纹理。古代画家创造出不同皴法来表现不同岩质的山石峰峦、不同树身，来形成坡石峰峦树木的质感和空间、立体感。除一般有名字的披麻斧劈等皴法外，还有许多未命名的皴法，每种皴法都有各自规律。笔者在解读《簪花仕女图》所描绘山石部分时，通过观察原作皴法用

[1]宋，高荷，《和山谷题李亮功家周昉画美人琴阮图》。

笔规律和特点，发现《唐朝名画录》所述周昉"其画佛像、真仙、人物、士女，皆神品也。惟鞍马、鸟兽、草木、林石，不穷其状"，在《簪花仕女图》中得到了印证。《挥扇仕女图》两人一组，或在照镜饰发，或在挥扇顾盼，或在卧毯制绣，相互间既没有交错遮蔽也没有簇拥衬托，以各自生动而丰美的姿容被温婉而平静地呈现出来。通过明显的布局结构安排及富有节奏感的情节与每个人物形象本身所流露出来的美的气息融合来实现画面整体的自然统一。云鬓高卷，蛾眉轻扫，轻柔薄纱下丰腴的体态，头发装饰的别致簪花，无一不散发着沉静自足的女性魅力美。张彦远曾评周昉"初效张萱，后则小异"，按此说法，周昉早期作品应该与张萱作品风格相似，比较注重场景及情节的连贯表达，人物形态富于变化，多柔媚之姿。所以据传周昉的《调琴啜茗图》应为其早期作品。虽为相似但其作品中人物体态与眉目间已有"意态闲远"风范隐约呈现其中。周昉在张萱基础上对六朝以来的人物画传统进行广泛而深入的探究。同时他所处虽是中唐，但他直接感受了由盛唐所传播开来的文化氛围，他的人物画依旧凝结着盛唐艺术特有的审美旨趣和神采，"丰厚为体""秾丽丰肌""曲眉丰颊"，这些以绮罗人物为主题的艺术形象表现出更加丰满雍容的气度，这是艺术自身发展的自然积累和酝酿的结果。从郑法士、孙尚子到阎立本、张萱再到周昉这里，这种华贵的雍容终于达到了最成熟和完满的风格境界。它自然地滤掉发展过程中的不确定的变数，不露痕迹地消融在沉静高贵的姿态之中。北宋诗人高荷赋诗称赞周昉人物画"真态不可添""雨重烟笼柳"[1]，这是对周昉笔下人物形象成熟、完美的审美风貌的肯定，一句"雨重春笼柳"将周昉绮罗人物风情十分生动地传达出来。

传移模写。"传移模写"即说的是临摹由浅入深的四个步骤。阎立本学习顾恺之，张萱借鉴阎立本，

周昉对张萱的继承皆可见"传移模写"在艺术学习创作中的重要性。模写的过程是一种与材料不断交流与对话的过程，与偶然肌理邂逅需要在作者控制画面的基础上进行，是实践和积累的经验控制下的表现。一味地依靠偶然效果是业余匠人的行为。在壁画的临摹中过度地使用印拓及喷洒颜料的做旧方法会造成对于原作的材料语言的曲解误读，这是不尊重原作绘画趣味的。画面造型及节奏结构才是绘画关键的灵魂。在敦煌壁画临摹的教学中先行作底不失是一种方法，但要在后期控制调整，画家要有意识地自如控制材料语言，使其服从于画家的表达，否则，材料变成了无目的的天女散花。临摹时要搞清自己是要解读原画再创作还是要复原原画，抑或是简单地研究画作材料特性，这使得临摹这一行为的性质和关注重点产生不同。美术考古者百分百地尊重美术原作进行拷贝符合其专业特征，但艺术家对于临摹的学习无须如法炮制，无论哪种方法均不能够失掉画作的气韵。不过对于敦煌壁画绘画材料的透彻理解是所有学习研究敦煌壁画的美术工作者所必需的。

唐代工笔仕女画是中国人物画高峰时期民族传统绘画典范之一，唐代仕女画全面地体现了"六法论"的各个方面，它的发展与演变与"六法论"有着密切关系，十分值得整理借鉴。

以《簪花仕女图》为案例出发，在分析还原仕女画绘画语言的过程中，学习者一般分为三个学习阶段。首先进入原始阶段。这是一个无知初始阶段，处于此阶段的学习者不能对原作进行完整解读，只会本能地进行轮廓上的模仿，但也正因如此，学习者处于一个更加放松的状态，有了更多练习和专注力然后进行第二阶段。其次是成熟阶段。这个阶段学习者开始深入了解临摹过程，学习临摹的技巧方法及注意事项。但此阶段学习者经过大量机械训练很容易丢失第一阶段轻松感，过于计较技巧而忽略对原作的解读，被技

巧束缚而脱离原作本身趣味性。在此阶段学习如何利用前人经验与技巧来指导学习，培养潜在能力。在本阶段达到一定程度可以进行下一阶段。最后回归放松状态。拥有必要能力后回归最初阶段的轻松状态，如果永远只是停留在关注技巧层面，画面会机械麻木，观赏原作其画面状态轻松充满了"人情味"。学习者在经历第一、二阶段后应抛开技巧与刻意，放松自我。

　　对《簪花仕女图》的还原解析绝不是单纯的模仿，也不是重复固定技巧，而是一个不断丢弃对原作误读，学习发现仕女画新的绘画语言的过程。在再现过程中去学习，进行丝丝缕缕的分析，实践学习是每个人必须亲身经历的重要过程，通过这个过程学习表达深层次感受和情绪。临摹不只是技艺，学习者更要站在技艺之外欣赏原作，体会原作情感。真理来自体验，无法由一个人传递给另一个人，本书中笔者也只是将自我临摹学习中所感所得记述在此，以供有需要的学习者借鉴指正。

第六章

关于唐仕女画造型特征的思考与教学应用

第六章　关于唐仕女画造型特征的思考与教学应用

从中国画的精神趣味的追求上来说中国绘画的意象造型原则不注重写实的逼真性，而追求对象的神采、气韵和画面中的笔墨趣味，强调一种主观化表达的意象特征，通过绘画画家获得自我的娱情和精神的感悟。画家所要表达的决非仅是世间实际存在的景象，而是画家由心而发主观感受之境，中国画中营造的是一种绝对精神化的空间。正如张璪所言"外师造化，中得心源"。仕女画作为中国画的重要分支，在观照内心追求精神趣味的同时兼顾造型需要，用笔在静止的画面上创造出运动的时空性审美，而其审美意境是具有超越视觉意象之上音乐性和真理属性的。"听之以气"可以作为我们欣赏中国画的准则。中国画特有的用笔用墨的审美追求，使得中国画家对于笔墨审美哲学的认识达到了空前的高度。郭熙在《林泉高致》中说："笔迹不混成谓之疏，疏则无真意。墨色不滋润谓之枯，枯则无生意……一种使笔不可反为笔使，一种用墨不可反为墨用。笔与墨，人之浅近事，二物且不知所以操纵，又焉得成绝妙也哉？此亦非难，近取诸书法，正与此类也。故说者谓王右军喜鹅，意在取其转项，如人之执笔转腕以结字，此正与论画用笔同。故世之人多谓善书者往往善画，盖由其转腕用笔之不滞也。"这种运笔转腕以及其形成的用笔转折如京戏和音乐中的曲调转折之美。中国画的这种富有运动感的用笔在静止的画面中创造出了音乐的流动之美。

　　中国人物画具有平面性，中国画在空间表现上没
有西方绘画的客观透视空间，即以视点的消失为标准
的科学的焦点透视，抛弃写实的光影立体三度空间，
取平面语言的线。中国画的三点透视是一种主观平面
经验式的透视，也即是根据画面的需要和画家个人的
感受，将每个描绘对象平布于画面之中，更多地关注

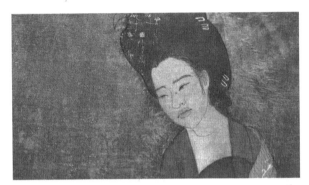

作品局部，人物神情一

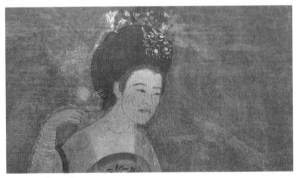

作品局部，人物神情二

作品局部，人物神情三

作品局部（之一）

作品局部（之二）

一种画面的关系，而不关心科学的比例空间感。这种独特艺术语言表现方式更具有自由开放的平面式效果，传统称之为散点透视。中国画的意象造型做到了自由利用形象因素来进行抒情的表现。

西画初传入中国之时，国人为西画的写实水平惊叹，而当为中国人以西画形式造像时，当事者大都接受不了肖像的脸部光影关系对于中国相面学观点中面相的破坏，普遍认为人物脸部由于光影的刻画，显得"印堂发暗"而不吉利。我认识的一位太极拳师喜将平面的国画挂在家中，因为他觉得国画利于他入静冥想。可以看出中国画中的平面性和文化性视觉符号所传递给中国人特殊的信息。相比西画中的三维立体的光影语言，强调平面性的中国画的确带给了人们视觉的宁静，因为它不会带给观者由于在平面的画面中寻找阅读三维性的视觉语言而产生的激动和疲劳。中国画根据形式美感需要适度概括、夸张、变形——加强

写意的抒情性、表现性、艺术性，个人情感、意趣、
个性在画面中得以张扬。

　　随着时代的不同，当代对《簪花仕女图》有了新
的解读。通过对《簪花仕女图》的深入研究和学习之后，
作者将自身相貌代入《簪花仕女图》中各仕女形象上。
此幅作品通过当代艺术在传统艺术元素中的应用，以
自身对传统人物工笔画的理解与当代相结合，形成了
此种特殊面貌的当代意义的《簪花仕女图》，使用《簪
花仕女图》此种图像符号进行当代绘画创作，具有新
的视角及意义。

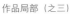
作品局部（之三）　　　　　　　　　　作品局部（之四）

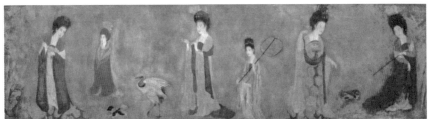
簪花仕女图，教学指导作品，学生侯海鑫

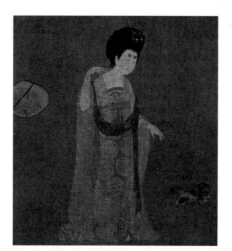

簪花仕女图卷（局部），唐，周昉，绢本设色，辽宁省博物馆藏

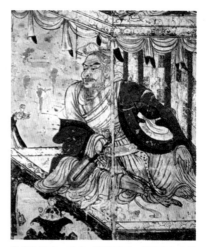

维摩诘经变，盛唐，石窟壁画，敦煌莫高窟第103窟东壁南侧

中国人物画以线为主要造型手段，从造型语言形式上来看，中国绘画以线为造型基本语言的特征在早期中国绘画中便已经形成。中国画线造型独特语言的文化性和符号性的特征是中国绘画视觉表现方式区别于其他画种的根本特征之一。它承载着中国艺术家在视觉表达上独特的观察方式与审美心理感受。这是在经过中国漫长的文明历史发展过程而逐渐形成完善的。

在欣赏中国画时，对画面中作为绘画表现语言的线条的韵味及骨法用笔（力度、书写气息）的体味成为品评作品格调高低的重点。中国画形成了独特的以线条为主要造型手段，以主观意象趣味表达为主的画面表达特征。不得不提的是中国书法的用笔思想和审美理念自始至终都对中国画产生着深远的影响，而中国书画之间的影响应该说是相互的。线作为中国绘画和书法的基本表现语言使得两者有史以来就是密不可分的血亲兄弟。这种关系早在书画同源这一观点提出前就已经存在，而象形文字可以说是书画相依而生的最好的佐证。从中国画的形式特点来看，画面突出线的优势减弱色彩和块面作用。线比模仿性写实语言更

有表现力，更自由。国画之线摆脱了单纯形体空间转折面表现功能，中国画的线条承载着画家主观表现的内在本质，如生命感、力感、韵律感及个人性情。中国画的材料赋予了中国画线语言表现的能力。中国画的线性艺术意象是画家对客观形象的辨识、理解、记忆及概括提炼后的神奇产物。中国画材料工具——笔墨、纸、水等材料特性本身就使得表现感情抒发更自由，具有表达上的更大兼容性。笔墨技巧高度发挥让强烈抒情性绘画表现成为可能。在这种深具书意的写意性笔墨表意的画面中，我们不仅能看到以水为核心的中国画材料的东方哲学象征意味，也能够深刻地体悟到以老子为代表的中国先哲深邃思想精神的栖居。

关于中国画教学与学习的思考，贯彻基础理论研究与应用研究并重的全国艺术工作的指导思想是本书的初衷。谈到中国画的教学，我们又不得不从 20 世纪的中国学院美术教学说起。

徐悲鸿 1947 年在《当前中国之艺术问题》一文中指出："依赖古人之惰性致失去会心造物之本能；并致造化之奇熟视无睹；变至冥顽不灵，丧失感觉"；"因致一切艺事皆落后退化""不能把握现实，而徒空言气韵"。以素描写生作为绘画基础的观点无论是在西方还是东方都不是审美时髦的新观点。中西方的艺术交流也早在丝绸之路上有所发生。无论是唐代张璪的"外师造化，中得心源"，还是石涛的"搜尽奇峰打草稿"，都对于自然和生活的写生给予了足够的重视。而类似西画中创作素描稿的粉本在中国古代也早有出现。夏文彦《图绘宝鉴》中有记载："古人画稿，谓之粉本，前辈多宝蓄之。盖其草草不经意处，有自然之妙。宣和绍兴所藏之粉本，多有神妙者。"因而我们以写实素描厚西薄中或是扬中抑西都是不妥的。

徐悲鸿比较完整地将西方写实素描引入了中国美术教育。可以说对中国美术的发展功不可没。徐悲鸿倡导的写实写生的素描比较适合美术的基础教学和写

[1]傅抱石.《论画百则》.

实绘画的创作。石涛"搜尽奇峰打草稿"的写实创作具有艺术的普世性和大同性，是艺术家在艺术创作和写生表现的体悟之言。而以学院派的写实造型来阐发造化之美必然会或多或少地受到限制，毕竟这种阐发是以其写实绘画语言为基础的。

当今的美术专业学生在掌握了素描写实技巧之后却恰恰失去了对画面中"气韵"的关注。毕竟写实的像不等于写生的美与真。当我们再读张彦远《历代名画记》时会发现，好像他早已经预见到这样的情况。然今之画人：粗善写貌，得其形似，则无其气韵；具其彩色，则失其笔法。"其实这种情形从古至今始终存在于画界，毕竟《庄子》中所描述的"真画者"为数不多，何况大师！对此，傅抱石也颇有同感："中国绘画，合之得骨法之精神，解之见用笔之情感。"[1]

虽然徐悲鸿和石涛都认识到了素描和草稿的重要性，但二人对于气韵和笔墨的见识和体知还是有差距的。当我们将徐悲鸿的水墨画与石涛的水墨画放在一起比较之时便可清晰地看到问题之所在。徐悲鸿的水墨作品虽然有写实的素描造型"护法"，但比起石涛的作品，其气韵和笔墨功夫还是略显逊色。看来艺术的高度很难用其绘画表现语言方式手段来断定。毕竟艺术的真谛是对生命、真理的表现，从生活中来并表达对自我生命生活及宇宙存在的感受和体会，这一点才是艺术家亘古不变的追求。

徐悲鸿提到的"以写生为一切造型艺术的基础，因而艺术作家如不在写生上立下坚强基础，必成先天不足现象，而乞灵抄袭模仿，乃势所必然的"中的情况的确存在，二流的中国画家的抄袭模仿从古至今一直没有停止过，而先天不足的现象只靠写实的写生还是无法根治。"传移模写"早已经在谢赫的"六法论"中提出，西方的一些大师如凡高、毕加索无一不有临摹学习的经验。这也是我们现在对于古代经典大师作品的绘画语言解析时，临摹学习的原因之一。如果临

摹学习的方法得法必然有"读书行路"的相同功效。因而希望大家对于临摹给予更多的思考关注与力行。高等美术学院的学生如何将临摹课与写生课比较结合学习，成为提高自己审美综合素质修养的有意义的课程显得尤为重要。谈到课程和教学，美术教师也应该有所思考的。例如说中国工笔人物画的临摹教学，如果这门课程在高等院校美术专业教学来说就应该是以培养艺术家为目标的，此种教学在完成材料和技法教学的基本任务后应该兼顾学生的综合艺术素质的培养。将所临摹学习的中国传统工笔人物画案例与学生接触过的其他相关美术作品比较分析，并结合相关美术课程从多个视角对工笔人物画进行分析，不失为一种深刻认识美术作品并对知识结构进行建构的一种好方法。如此可以获得融会贯通的效果，并且可以引发对于相关问题的进一步思考和分析。美术的教学本来就应该是一个整体的综合审美素质提升的教学，而非简单的某项绘画技能和理论知识的学习。换言之，高等美术院校教育的目的是培养艺术家或是艺术鉴赏家而非画匠。这需教学中对于教学课程进行整合，使用相关教材在满足大纲的基本要求情况下，需要具有开放性和可塑性的特征，并在教学中不断地调整、完善。这样的教材才可能针对美术这一特殊的教学科目起到因材施教的教学效果。杰克逊·波洛克认为"绘画是一种自我发现的状态，每一个好的艺术家都是在画他自己"，而刻板不变的教材显然无法培养出这样的艺术家来。

美术课教材之间少有思考题和作业的呼应。学校的美术类课程大都分开来上，教师之间少有沟通，学生也自然把课程分开来学。工笔画老师的课、素描老师的课、色彩老师的课、美术史老师的课，而少有将之联系同时思考。对于一些艺术理论课程，学生以死背过关考试为己任。各门课程如大船中的各个小船舱被分割开来。各门课程的融会贯通也大都是学生自己

的事情。

　　绘画作为艺术家思考和表达的方式语言，为艺术家提供了近乎宗教信徒和哲学家般的修行思考途径。那是一种对于真理的追求。它使得艺术家真正成为最具生命活力的人而存在于世。从美术作为人文学科的根本培养目的来说应该是完善人格。这种教育当然是以人为本的，因而课程教学自然要人性化。美术类实际教学中应因材施教，所以一套教材只能够解决基础的问题而解决不了全部问题。教材之间应互相呼应，在依据教材学习的时候让学生意识到相关美术科目的教材是一个有机的整体，而依据教材进行的教学是将学生视为一个完整的人并关注起个体的差异性，在提供给学生大量的知识信息的同时，也给予他自由的空间进行思考分析并引导学生进行知识的整合及知识框架的建构，当同学们使用这本中国工笔人物画教材时应该意识到这本教材有可能存在的局限，而更是希望同学们能够把这本书用活。本书参考了我在教学中的讲义东鳞西爪地写成，有的时候提出问题要比给出一个刻板的答案更有意义。希望这种随笔方式记录下的一些个人感想能给读者多些启发少些桎梏，请大家批判地阅读此书。学习者不应该再用花鸟画家或人物画家来限定自己，美术教育的目的首先是培养一个艺术家而不是某个画种的画匠，所以说无论是学者还是教

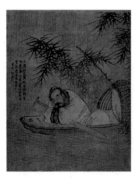

秋江渔隐图，宋，马远，绢本设色

《流民图》（局部），蒋兆和

者都需要以此为追求的目标。

我们应该意识到艺术之中个人主义的因素是挥之不去的，即使是有外界环境的影响，艺术家也能够借助它们为表象题材或内容来表达他们所要表达的思想情感。抑或是两耳不闻，在自娱中探索自己心灵深处的自我及自然间的宇宙奥秘。这也许是真正的艺术大师作品能够超脱出他那个时代而在历史中成为永恒不朽丰碑的原因吧。在美术教育中我们意识到个性的存在并将学生的个性向积极良性的方向引导，促进他们探索研究的动力和热情，这种教育思考方式不仅可以注入到教学之中，同样可以在教材中体现。

欣赏绘画有着其神秘的时间特性，它不同于阅读书籍，在你看到绘画作品的霎那，它已经开始触碰到你的灵魂！艺术家在作画时不仅凭借理性更是出于本能的直觉。这便是说，在美术专业教学中，教师仅仅通过对艺术品进行理性的分析讲解，想来达到使学生获得审美快感的直觉享受的目的是不可能的。这种审美的快感是在与绘画作品的精神交流中产生的。这种交流需要综合素质和相关能力作为基础，是通过教学中对于学生的审美趣味和知觉能力的不断培养、积淀中所获得的，并使这种技巧能力成为一种本能。这需要美术教师在授课中，始终以培养学生的综合素质和审美趣味为主旨，站在一定的高度之上充分联系整合学生的其他相关美术专业课程，使整个教学成为一个有机联系的整体。在教学中值得注意的是艺术教育中的两种观念的冲突：一种观念是注重艺术教学的内容；而另一种观念则强调艺术的自我表现。其实两种观点各有利弊，在实际教学中只有把两者结合起来，取长补短才能够获得圆满的教学效果。本书所提供的临摹学习方法是为日后艺术创作打基础所作。这里对于艺术教学的内容和自我表现的思想都给予了关注。然而在临摹学习中我们始终要在学习技法的同时来体会古人作品的用心之处和气韵生动之原因所在，这使我们

从作品中吸收学习其艺术精华。

当我们谈到工笔画的时候，很少有人提起笔墨的问题。线描中的十八描中多有用笔，当然就会有用墨。其实笔墨本来就是不可分开的。而笔墨在中国画中是个广义的审美概念，其中包括中国画材料和画面构成的审美因素。笔墨审美承载着中国画抒情表现的基本审美特征。工笔画的勾线用笔和渲染之法无不体现用笔用墨之审美的理念。兼工带写应该说是每一幅好的工笔画的特征，这里的写不是皮相上的粗笔泼墨，而是表达上的一种写意写真的精神。我们可以从蒋兆和对于西画写实造型与中国传统笔墨的融合的方法上受到启示。在此以蒋兆和为例，把他融合了西画写实造型和中国传统笔墨的中国人物画作品与传统中国人物画进行比较可以更加清晰地认识传统绘画中的造型和笔墨特征。可以说蒋兆和的中国人物画是融合中西绘画语言的成功典范之一。将不同作品放在一起比较分析是同时辨析两者风格和特点的最好方式。

20 世纪很多中国人物画家对西方素描学习吸收融西画造型与中国画传统笔墨于一体。蒋兆和的《流民图》就将中国水墨人物画发展到一个新阶段。蒋兆和自学素描，被伦勃朗、委拉斯开兹、米勒、珂勒惠支的画深深吸引，并吸收为己所用，真正优秀的绘画作品应该具备超越其时代的亘古不变之美。这种超越绘画语言、样式、主题之美的境界并不是一般画师所能够达到的。在蒋兆和的《流民图》中我们看到的不是煽情的忧国忧民，而是灵魂生命的震撼与生命的真实存在。当我们面对《流民图》的一刹那，视觉的感受被心灵的震撼冲击得荡然无存，顷刻间灵魂升华的渴望占据了我们的精神。应该说存在于蒋兆和作品中的不是简单地同情百姓战乱之苦的情绪，而是画家对于人类的灵魂与生命的悲天悯人般的关爱，这种关爱在其笔下显露得如此纯华，无半点杂质。此时题材、笔墨、造型等绘画因素都从画面中隐退下来，最终留在我们

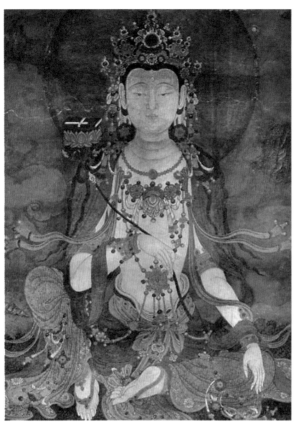

普贤菩萨，明，法海寺壁画

心里的只有形象之下那真实存在的灵魂和画家伟大的
人格力量。画家画中的那只看不见的手深深地触碰到
了我们的灵魂，让我们感觉到我们体内人性的苏醒和
我们存在世间的真实意义。蒋兆和的《流民图》不得
不说给了我们深刻的灵魂的震撼，也为我们继承发展
中国画提供了榜样。

　　无论是素描的学习还是搜尽奇峰的草稿写生都不
是仅为技术的，而是一个具有哲学高度的，提高综合
素质修养及审美情趣的艺术训练，素描也可以有笔墨
韵味，而草稿也同样讲究造型，只是其文化背景和语
言不同，但其大美之道却如出一辙。松小梦《颐园论
画》中曰："西洋画工，细求酷肖，赋色真与天生无
异。细细观之，纯以皴染烘托而成，所以分出阴阳，

立见凹凸。不知底蕴，则喜其功妙，其实板板无奇。但能明乎阴阳起伏，则洋画无余蕴矣。中国作画，专讲笔墨勾勒，全体以气运成。形态既肖，神自满足，古人画人物则取故事，画山水则取真境，无空作画图观者。西洋画皆取真境，尚有古意在也。"这种对于西画的理解是有局限的，我们能想象当时的中国画家并没有见到西画大师的经典作品。而这种对于西画的错误认识仍为目前的一些所谓正宗中国画家所持就显得可笑了。我在教学中经常希望同学们将中西绘画的一流作品相互比较学习的原因就是以防止一些错误观点对学生的误导。人生有限，学习绘画不应该把时间浪费在二流作品和错误的观点上，所以学画当以经典之作品为楷模。

比如说戈雅的素描，其大美的"笔墨"格调要高于一些所谓的中国画大家，这一点懂得素描和笔墨的画家应该能够看得出。而也有西方人将中国古代水墨画归为DRAWING（素描）之类。可以看出素描的训练不仅是简单的造型训练，而应是提高我们画面审美综合素质的训练。这一点对于我们传统人物画的学习有着重要的意义。从中西绘画的交流来讲我们可以追溯到古代佛教艺术，随着佛教东传入中原，其造像绘画艺术同样对于我们的绘画有着影响。希腊人从埃及人那学到了大型的采石和雕刻技艺并不断根据自己的文化和审美进行发展，直至印度犍陀罗艺术的形成，并对我国佛教造像艺术产生深远的影响。类似这样的事情在丝绸之路的历史上就早有发生。而今日如果我们谈到传统便固守古人的样式以此为正宗便显得有些可笑。当人们不能理解或并不擅长一件事物之时多会对它们排斥，理解学习素描并不会影响我们对于传统中国绘画继承正宗之目的，相反，比较中会让我们更加清晰地认识我们的传统艺术，大美之道是相同的。毕竟我们画中的古风和意趣需具备亘古不变的美而非是徒有其表的样式，这样的传统才有意义。在中国画的创作中学习西方并不是什么新鲜时髦的事情，真正重要的是学到艺术中那永不过时的时髦，那是一种超越时代的亘古不变之美。在对中国工笔

人物画绘画语言的形成研究中，我们对于这种大美和绘画造型的思考应该贯穿学习的始终，并且应该将这种造型放在世界艺术史之中进行审视。

对于中国人物画造型，我们也应从中国画其他艺术门类中吸收营养。如对于中国传统雕塑造型的研究，包括传统雕塑造型中线条表现语言的因素和特点等。

有关中国人物画画面审美的学习，我们应该就中国画广义概念上的用笔、用墨以及黑白、节奏和画面的经营分析比较其审美因素的存在。中国画的笔墨审美思想是一个广义的概念。我们不应该仅仅把它局限在写意画中，应该说笔墨审美精神存在于中国画的所有画面中。正如石涛提出的：一画者，众有之本，万象之根。中国画的审美是归于统一的，石涛提出的这个"一"应该说是一个哲学命题。而"物我合一"到物我两忘应该说是中国画家在绘画的画里画外始终追求的精神境界。无论是黄宾虹用笔的平、圆、留、重、变的提出，还是中国画家在画面经营位置计白当黑的思辨，中国画家在思考绘画的同时始终没有停止对于审美哲学和自身存在哲学的思考。这就不难理解中国画家能够将自己的绘画与自己的人生和宇宙联系起来的原因。西方近现代艺术家对东方绘画的这种思想进行了仔细的学习吸收。我们不能否定中西美术差异背后深层的共通的人类思想根源，在西方《鸟类之书》的插图中，我们可以很容易找到带有中国花鸟画特征的花鸟图。

画家通过以艺载道的创作使得中国画作品成为其精神和灵魂驻足的地方。从某种角度说，人并没有创作艺术而是人使艺术品生成了，确切地说，是人在与艺术的亲和中改变了人的命运。在进行艺术品再现还原时，我们经常会过多地关注绘画的材料和制作程序技法本身，忘记绘画是精神的视觉化表象这一精神特质。在再现制作过程中，不应该只是对外在事物的简单复制，对先辈艺术大师本人内心世界、审美思想及其视觉表现语言的思考，更是需要注意的内在核心，这样从视觉的绘画意象中，我们努力发掘出更深层的精神存在，此时的还原复制便成了一种精神交流行为。

结语

中国画是一个民族或种族满足自己对物质世界和精神生活的特殊认识的媒介与手段，经历了一百多年的争论，中国画既不担心被其他民族的艺术所替代，也不指望终究有一天去笼罩全世界，它就是自己，一种书写形式、绘画形式、文学形式、美术形式、艺术形式、文化形式、文明方式。它传达特殊的气质、表达特殊的心理、提示特殊的情绪。它超越现实主义的追问，回避唯物反映论的课题，躲开经验与实证主义的科学，逃离工具主义的目的，放弃任何实用与经验层面的问题，它甚至不去担心在人类文明的未来冲突中的胜败与得失，随时准备牺牲自己，消失自己。即便前面一片凄迷的烟云，它也继续深陷其中直至它不能感知自己。中国画的这些特征，正是成就中国画的那些思想与观念的结果，由历史形成的一种"恒定的气质"是中国画继续存在的基本价值。

中国画家在创作表现其诗意化作品中，所展现的诗化、浪漫诠释表现方式和智慧为我们提供了答案。"境生象外"，中国艺术家在运用艺术语言（包括视觉语言的绘画）表达中，要跳出具象语言的羁绊束缚。在骨子里，中国画家倾向于运用老庄般的玄思式诗性的艺术表达方式，这种方式使得其表达超越了语言文字及象的束缚，而营造出象外的、审美的虚空之境来完美地表现其思想。这种浪漫诗性的艺术表现行为本身无疑为历代中国艺术家树立了榜样。

"如果不把什么是民族绘画的'历史传统''技法特征'等问题弄清楚就无法辨别遗产中的精华与糟粕，先民苦心孤诣积累下来的丰富经验也就无从汲取和借鉴。培养一个既掌握现代技法又富于民族风格的画家，生活实践自然是重要的，而技法锻炼也应该放在重要的位置。首先是民族绘画的技法。既要掌握'应物象形'的熟练的新技法，又要研究传统的旧技法，倘不掌握随心所欲描写现实物象的能力，就无法表现新社会日新月异复杂万变的现实生活；另一方

面，如果对于民族绘画遗产缺乏研究，画出的作品便缺乏民族风格和民族气魄。"[1]有识之士借古以开今，融会贯通，不受原有积累知识的束缚且演化发展。

仕女画是封建女性形象的普遍概括与艺术展示的独特艺术表现形式，对其绘画语言表现研究只是对传统研究继承的初始阶段，把握民族传统与技法，从中借鉴与吸收是个人艺术发展的基础。中国古代艺术家的目光不只停留在外部世界，同样会紧盯向自身的内部，来寻找自我和宇宙间问题的答案。随着人类主体自我意识在绘画中的觉醒，我们的绘画成为生命体对自我存在的一种反思、肯定、表达，它映射着自然与人性的灵魂和真理。

中国画家秉承老庄艺术思想，无论在中国绘画的诗、书、画的诗化表达上，还是在中国画视觉语言中抽象书法线条和笔墨语言的运用上，都显示出对老庄艺术表达思想方式的归依。老庄思想在视觉意象作为艺术表现语言的中国画中得到彻底的贯彻并

影响深远。最终一幅中国画不论是工笔还是水墨抑或是其他中国画画种，能打动我们的不仅是其画面意境和笔墨等形式语言之美，而更多的是在作品中散发出的东方古老文明之玄思的光芒。绘画作为艺术家直觉思考和表达方式的语言，为艺术家提供了近乎宗教信徒和哲学家般的修行思考途径，关乎人的生命及自身修炼。在这样的追求中，艺术作品中蕴含着古代中国艺术大师通过绘画表现出的生命与宇宙的和谐，表现出他们所达到的"天人合一"的"道"境。

绘画的本性也许是由自然和人的生命本质存在特性决定的，它包含于绘画作品语言之中。绘画作品便成为人的精神和世界存在真理以视觉图像的方式存在显现的物质载体。同样作为物质性存在的绘画作品其性质也得到了升华。因此绘画具有物质和精神的双重特征。绘画艺术之中个人主义的因素是挥之不去的，即便是有外界环境的影响，艺术家也能够借助它们为表现题材或内容来表达他们所要表

达的思想情感。抑或是两耳不闻，在自娱中探索自己心灵深处的自我及自然间的宇宙奥秘。作为艺术家在哲学式的思考与表达追问之中，注定了他们的目光不只停留在外部世界，同样也会紧盯自身内部，来寻找自我和宇宙间问题的答案。同时，中国的先哲认为，上天"生"人，天人一体，天人合一。自然天道是"大美"，人应当尊崇、顺尚天道，效法自然，也可以说是中国古人虚静心理观的源头之一。这也许也是真正的艺术大师作品能够超脱出他那个时代而在历史中成为永恒不朽丰碑的原因吧！

古人追求虚静状态的产生，来达到人与"天道"相合，而得以修其身、养其性——颐养天年。这种情怀可以清楚地从中国古代画家笔下的人物、山水、花鸟以及抽象的线条和笔墨等绘画语言之中发现。

晚清书画家松年说："天地以气造物，无心而成形体，人之作画亦如天地以气造物。"这气也代表了宇宙万物和生命产生机制的虚静特性。正如庄子所说"无听之以耳，而听之以心；无听之以心，而听之以气"的本意吧！这种理解是合乎中国传统思想本质的，我们甚至可以说中国传统艺术是身心双修的艺术。

从中国画虚静的精神中走出来，我们静静地观察一下我们的世界，在追求了几百年机器的力量之后，心灵的平和开始远离自我，人们的目光开始重新转向自然，西方人的眼睛开始转向东方。从山中云雾采撷一片淡绿，在深林溪涧撷得一声鸟鸣，以飨远方的客人。

[1]刘凌沧，《唐代人物画》。

参考文献

张彦远.历代名画记.上海古籍出版社,1987年

季羡林.敦煌学大辞典.上海辞书出版社,1998年

石涛.石涛画语录.江苏美术出版社,2007年

樊波.中国画艺术专史（人物卷）.江西美术出版社,2008年

俞剑华.中国画论类编.中国古典艺术出版社,1957年

陈池瑜.现代艺术学导论.清华大学出版社,2005年

黄培杰.唐代工笔仕女画研究.天津人民美术出版社,2007年

拜根兴.唐代朝野政治与文化研究.中国社会科学出版社,2016年

王伯敏.中国美术通史.山东教育出版社,1996年

王世襄.中国画论研究.广西师范大学出版社,2010年

王朝闻.中国美术史.齐鲁书社,2000年

王伯敏，任道斌.画学集成.河北美术出版社,2002年

贾德江.中国线描人物画技法.中国工人出版社,1997年

张宇辉.中国传统绘画教程——工笔花鸟篇.辽宁美术出版社,2013年

杨德树，杨蔡.中国古典工笔人物画临摹教程.江苏美术出版社,2007年

（德）海德格尔.海德格尔选集.孙周兴选编.上海三联书店,1996年

金瑞.中国画线描人物的临摹与写生.河南美术出版社,2006年

洪再新.中国美术史图像手册——绘画卷.中国美术学院出版社,2003年

潘天寿.关于构图问题.浙江人民美术出版社,2015年

刘旭光.海德格尔与美学.上海三联书店,2004年

冯忠莲.古书画副本摹制技法.紫禁城出版社,1993年

克罗齐.美学原理 美学纲要.外国文学出版社,1983年

杨建峰.中国传世名画.外文出版社,2013年

徐复观.中国艺术精神.华东师范大学出版社,2001年

顾青蛟.白描画谱——古代仕女.江苏美术出版社,2000年

赵维华.绘画媒介与造型样式:中西传统绘画造型语言比较研究.广西美术出版社,2008年

潘天寿.毛笔的常识.浙江人民美术出版社,2013年

高世瑜.唐代妇女.三秦出版社,2011年

于非闇.中国画颜色的研究.北京联合出版公司,2013年

刘凌沧.唐代人物画.中国古典艺术出版社,1958年

王菊华.中国古代造纸工程技术史.山西教育出版社,2006年

晏少翔.中国绘画传统理法:解析唐宋国宝级名作.辽宁美术出版社,2004年

冯远.中国绘画发展史(上卷).天津人民美术出版社,2006年

何志明,潘运告.唐五代画论.湖南美术出版社,1997年

倪梁康.面对实事本身——现象学经典文选.东方出版社,2000年

潘天寿.中国绘画史.团结出版社,2006年

(德)黑格尔.精神哲学——哲学全书·第三部分.杨祖陶译.人民出版社,2006年

赵声良.敦煌石窟艺术简史.中国青年出版社,2015年

赵宪章.二十世纪外国美学文艺学名著精义.江苏文艺出版社,1987年

金维诺.中国美术史魏晋至隋唐.中国人民大学出版社,2014年

中国文房四宝全集编委会.中国文房四宝全集·笔纸卷.北京出版社,2008年

杜哲森.中国传统绘画史纲——画脉文心两征录.人民美术出版社,2015年

冯友兰.中国哲学之精神.中国青年出版社,2005年

高春明.中国历代服饰艺术（英文版）.中国青年出版社,2009年

沈从文.中国古代服饰研究.商务印书馆,2011年

薄松年.中国绘画史.上海人民美术出版社,2013年

李浩.丝绸之路.西南师范大学出版社,2012年

查庆,雷晓鹏.宋代道教审美文化研究——两宋道教文学与艺术.四川大学出版社,2012年

图书在版编目（CIP）数据

唐代仕女画研究 / 张宇辉著. — 沈阳：辽宁美术
出版社，2018.12

ISBN 978-7-5314-8210-9

Ⅰ．①唐… Ⅱ．①张… Ⅲ．①仕女画-绘画评论-中
国-唐代 Ⅳ．①J212.05

中国版本图书馆CIP数据核字（2018）第274399号

出 版 者：辽宁美术出版社
地　　址：沈阳市和平区民族北街29号　邮编：110001
发 行 者：辽宁美术出版社
印 刷 者：辽宁一诺广告印务有限公司
开　　本：787mm×1092mm　1/16
印　　张：10.25
字　　数：120千字
出版时间：2018年12月第1版
印刷时间：2018年12月第1次印刷
责任编辑：郭　丹
责任校对：郝　刚
书　　号：ISBN 978-7-5314-8210-9
定　　价：69.00元

邮购部电话：024-83833008
E-mail:lnmscbs@163.com
http://www.lnmscbs.cn
图书如有印装质量问题请与出版部联系调换
出版部电话：024-23835227